土家族吊腳樓
——以咸豐土家族吊腳樓為例

謝一瓊　著

湖北省非物質文化遺產叢書（2014）編委會

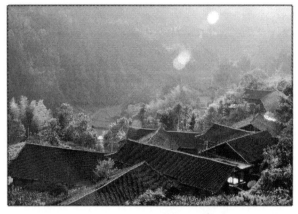

咸豐縣高樂山鎮馬河村芭蕉溪吊腳樓群，背依山坡，面臨良田，竹樹參差，如一群輕盈的大雁，迎著清晨第一縷陽光，在薄薄的晨霧中低空飛翔。（秦興武拍攝）

咸豐縣高樂山鎮梅坪村劉家大院，翼角揮飛，走欄圍匝，輕盈纖巧，多麼靜謐的一幅山村農耕春景圖。（秦興武拍攝）

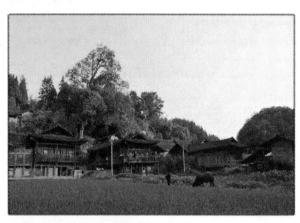

咸豐縣朝陽寺鎮黃虎坪撮箕口吊腳樓，坐落在幽靜溪畔山澗旁，精純之美映入眼簾，猶如一個守望故鄉的老者，引來無數觀瞻的遊客駐足觀瞻、嬉戲玩耍。（劉明建拍攝）

咸豐縣高樂山鎮農家界村鑰匙頭吊腳樓，通常鑰匙頭吊腳樓吊東不吊西，以求不遮擋西面陽光。（秦興武拍攝）

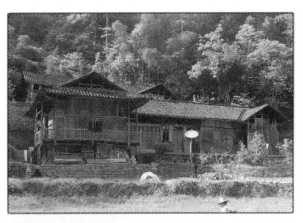

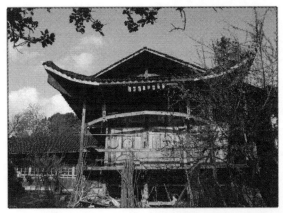

咸豐縣黃金洞鄉水杉坪村吊腳樓，斗拱、司簷、龕子，扮演土家吊腳樓建築裝飾的重要角色，彰顯吊腳樓裝飾元素之重點，在藍天、白雲、鮮花的映襯下，一派「小資情調」躍然眼前。（秦興武拍攝）

無人居住的古樸吊腳樓──咸豐縣高樂山鎮梅坪村水井坎吊腳樓，優雅輕盈，楚楚動人。（秦興武拍攝）

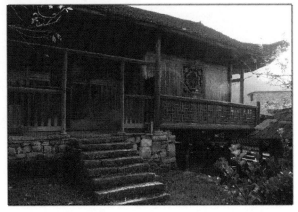

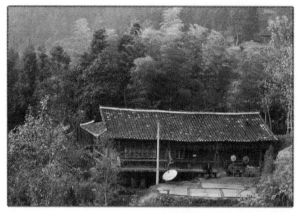

咸豐縣高樂山鎮馬河村芭蕉溪單體吊腳樓，占天不占地，這樣往往讓居民沒有足夠的用於曬穀晾物的地方，只能在臨近房屋處拓開一小塊平地供晾曬。（秦興武拍攝）

咸豐縣高樂山鎮馬河村鑰匙頭吊腳樓，寬敞的院壩是很難得的，有此屋，全山立即生動而有靈氣。（秦興武拍攝）

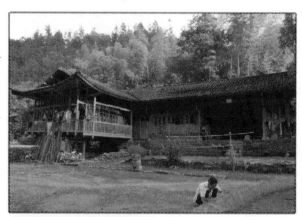

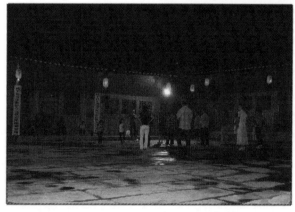

夜幕降臨，咸豐縣大路壩區蛇盤溪村村民在吊腳樓院子裡跳擺手舞。（謝一瓊拍攝）

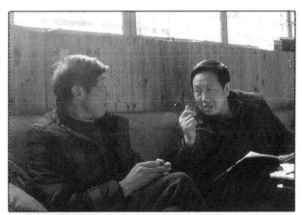

咸豐縣老促會會長謝一兵同志採訪、調查土家族吊腳樓營造技藝縣級代表性傳承人王兆由。（謝一瓊拍攝）

咸豐縣老促會會長謝一兵同志採訪、調查土家族吊腳樓營造技藝州級代表性傳承人姜勝健。（謝一瓊拍攝）

土家族吊腳樓調查組調查小村鄉老房子民居。（楊華寧拍攝）

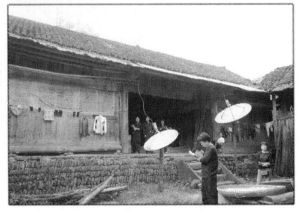

為落實黃金洞鄉麻柳溪村吊腳樓展示廳建設，咸豐縣文化館幹部（左）與省級代表性傳承人謝明賢（右）交流展廳看護問題。（謝一瓊拍攝）

土家族吊腳樓調查組一行調查小村鄉小臘壁民居後合影。（楊華寧拍攝）

咸豐縣舉辦第八個文化遺產日宣傳活動。（謝一瓊拍攝）

咸豐縣黃金洞鄉麻柳溪村土家族吊腳樓營造技藝傳習所。（謝一瓊拍攝）

咸豐縣舉辦第九個文化遺產日宣傳活動。（謝一瓊拍攝）

咸豐縣人民政府縣長戴清堂在第九個文化遺產日活動中為國家級代表性傳承人萬桃元戴上綬帶。（謝一瓊拍攝）

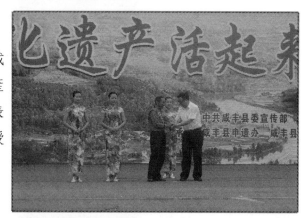

咸豐縣宣傳部長歐陽開平在第九個文化遺產日活動中為省級代表性傳承人謝明賢等人戴上綬帶。（謝一瓊拍攝）

咸豐縣土家族吊腳樓營造技藝國家級代表性傳承人萬桃元（右）、省級代表性傳承人謝明賢（中）、州級代表性傳承人姜勝健（左）和他們做的吊腳樓模型。（謝一瓊拍攝）

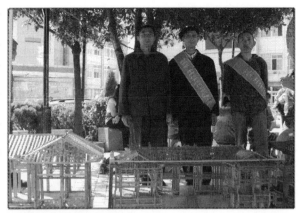

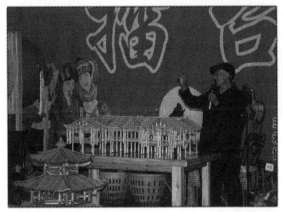

咸豐縣省級代表性傳承人謝明賢在咸豐首屆民間工藝擂臺賽上介紹吊腳樓建造的基本工藝流程。（謝一瓊拍攝）

土家族吊腳樓調查組調查小村鄉老房子民居。（楊華寧拍攝）

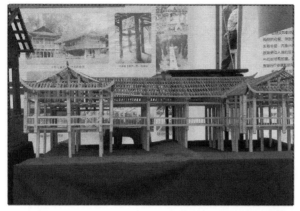

謝明賢製作的吊腳樓模型。（謝一瓊拍攝）

咸豐縣人民政府縣長戴清堂（前右二）、宣傳部長歐陽開平（前右一）、文體局長劉翔高（後右二）、文體局副局長李愛民（後右三）參觀傳承人製作的吊腳樓模型。（謝一瓊拍攝）

咸豐縣舉辦的文化遺產日活動中土家族吊腳樓宣傳展板一角。（謝一瓊拍攝）

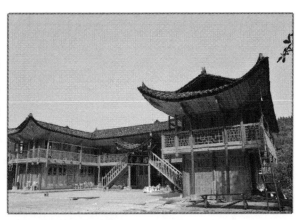

咸豐縣高樂山鎮現代土家吊腳樓——老茶園農家樂，裝飾豐富，色彩豔麗，充滿現代時尚感。（秦興武拍攝）

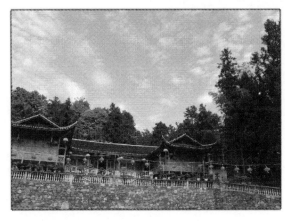

咸豐縣高樂山鎮青龍寨現代土家族吊腳樓，位於縣城附近，成為小城鎮裡人們休閒遊玩的好去處，通常被用於開農家樂餐館。（秦興武拍攝）

　　湖北是楚文化的發祥地，歷史悠久，文化燦爛。在漫長的歷史長河中，勤勞智慧的荊楚兒女不僅創造了大量的物質文化遺產，而且創造了豐富多彩、絢麗多姿的非物質文化遺產。這些寶貴的文化遺產，凝聚了荊楚先民的民俗信仰、價值觀念、社會理想與道德追求，不僅是荊楚民眾生生不息、繁衍發展的精神支柱，也是推動當今社會發展進步的重要力量。

　　湖北是非物質文化遺產大省，是全國實施非物質文化遺產保護工程較早的地區之一。十年來，在省委、省政府的高度重視和社會各界的大力支持下，我省非物質文化遺產保護工作取得了可喜成績。已經建立了國家、省、市、縣四級名錄體系，保護機構逐步健全，保護隊伍不斷壯大，保護制度日趨完善，傳承工作成效顯著，社會影響不斷擴大，基層立法和數據庫建設走在全國前列。目前，有人類非物質文化遺產代表作名錄四項，國家級非物質文化遺產名錄一二七項，省級非物質文化遺產項目四六六項；國家級代表性傳承人五十七人，省級代表性傳承人五七一人；現已有五個國家級非物質文化遺產生產性保護示範基地，十九個省級非物質文化遺產生產性保護示範基地，一個國家級文化生態保護實驗區，十三個省級文化生態保護實驗區和十六個非物質文化遺產研究中心。

　　從二〇一二年起，湖北省非物質文化遺產保護中心陸續編輯出版

《湖北省非物質文化遺產叢書》，系統展示我省非物質文化遺產保護在挖掘整理、項目研究、傳承保護等方面的成果。本套叢書的出版，凝聚著全省非物質文化遺產保護工作者的心血與汗水。在此，向他們表示衷心感謝並致以崇高敬意！

非物質文化遺產是民族智慧的結晶，是聯結民族情感的紐帶和維繫國家統一的基礎。保護和利用好非物質文化遺產，對落實科學發展觀，實現經濟社會全面、協調、可持續發展具有重要意義。加強非物質文化遺產保護工作是各級文化部門的重要職責，是全省文化工作者義不容辭的責任。我們要以更加紮實的作風，更加有效的措施，努力提高我省非物質文化遺產保護工作質量和水平，為推動文化強省建設，實現湖北「建成支點、走在前列」做出積極貢獻。

是為序。

雷文潔

　　咸豐縣非物質文化遺產保護中心謝一瓊所著並由湖北省非物質文化遺產保護中心組織出版的《土家族吊腳樓——以咸豐土家族吊腳樓為例》一書，是咸豐縣實施非物質文化遺產搶救和保護工作以來所取得的一項重要成果。

　　咸豐縣是一個土家族、苗族等少數民族與漢族共生共榮的多民族聚居地，地處鄂西南邊陲，與川、湘、渝交界。境內群峰林立、山清水秀、氣候宜人。巴渝文化、巴楚文化及周邊地帶文化在這裡相互交融，形成了兼收並蓄的獨特的文化地域，具有鮮明的地方特色和濃郁的民族特色。

　　文化遺產是文明的結晶，歷史的傳承，是民族歷史得以延續的文化命脈。咸豐縣的非物質文化遺產資源遍布全縣城鎮鄉村，其中的許多遺存和形態有著極高的歷史價值和天才的藝術創意。土家族吊腳樓在這些物質與非物質文化遺產中更是猶如一顆璀璨的明珠，以其獨有的風格和民族特色，展現了勤勞質樸、聰明睿智的土家人民崇尚自然、順應自然、改造和利用自然、與自然和諧相處的精神風貌。

　　「建築，作為文化載體，大於器物，早於典冊，久於金石。」這是張良皋教授在他的《匠學七說》中對建築重大意義的總結。然而當今中國處於大興土木、推倒重建的火熱時代，透過城市天際線中紛然

矗立起的那些地標性宏大建築，不難發現這樣一個事實：傳統建築思想正逐漸被取代，而來自西方的建築理念及美學思想毋庸置疑地占據著絕對優勢。傳統建築的拆毀帶來傳統建築工藝的流失，這些千年文化歷史的見證正在逐漸消逝，對這些傳統建築及其營造技藝進行發掘、整理和研究具有重要的歷史意義和價值且亟須大力推進。

遵循這樣的理念，咸豐縣文化保護部門有針對性地開展了一系列保護、蒐集、整理工作，以該書作者謝一瓊為代表的專業幹部跋山涉水，走鄉串戶，詢問、記錄、思考，用敏銳的眼光發現、審視古老的土家族吊腳樓這一傳統建築形式；以圖片、文字、錄音、錄像的方式詳細記錄，以申報文化遺產，設立相關保護基地、傳習所的方式進行多角度、全方位的探索、研究、保護。一九九二年到二〇〇六年期間，咸豐縣典型土家族吊腳樓風格古建築蔣家花園、湘鄂西中央分局大村會議舊址、嚴家祠堂先後被公布為湖北省省級文物保護單位。二〇一一年，咸豐縣的土家族吊腳樓營造技藝被正式公布為國家級非物質文化遺產項目。多年的辛勤工作成果為本書的完成奠定了堅實的數據信息和事實基礎。

近幾年來，咸豐縣文體局認真貫徹落實《國務院辦公廳關於加強我國非物質文化遺產保護工作的意見》和《中華人民共和國非物質文化遺產法》，大力開展物質和非物質文化遺產保護工作，取得了豐碩成果，並進入了湖北省先進行列。以土家族吊腳樓營造技藝為重點，組織出版《土家族吊腳樓——以咸豐土家族吊腳樓為例》一書，體現出文化工作者的文化追求和民族責任感，體現了一代民族文化工作者的精神風貌。

《土家族吊腳樓──以咸豐土家族吊腳樓為例》一書是咸豐縣近年來不可多得的一本專業書籍，其主題明確，思路清晰，架構合理，重點突出，特色鮮明，文筆流暢，對我們咸豐本土文化中的吊腳樓文化進行了充分的挖掘和整理，它對於我們認識土家族吊腳樓的起源演變、結構布局、營造技藝、建造流程、風格特徵等都具有較為重要的理論意義和實踐價值；也有助於喚起和強化世人對土家族吊腳樓的保護意識；對於繁榮咸豐文化、打造民族品牌起著不可估量的作用；它也是咸豐縣文化遺產保護工作相對成熟的一個標誌。該書的付梓當為咸豐文化界一大幸事，乃欣然為之序。

　　　　　　　　　　　　　　咸豐縣人民政府縣長：　謝世堂

　　　　　　　　　　　　　　　　　　　　　　　2014.3.18

目錄

CONTENTS

三　土家族吊腳樓的傳承譜系

四　土家族吊腳樓的建築風格和流派

五　土家族吊腳樓營造的相關習俗與禁忌

六 土家族吊腳樓遺珍

七 吊腳樓裡土家人的生活印痕

咸豐縣政區地理、自然山水
與人文環境

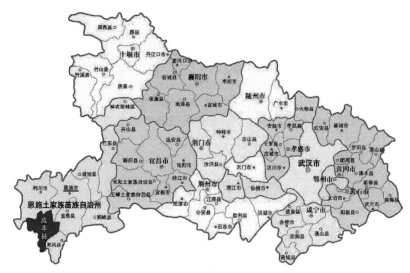

咸豐縣地理位置圖

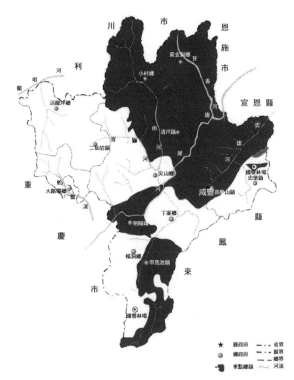

咸豐縣非物質文化遺產重點鄉鎮分布圖

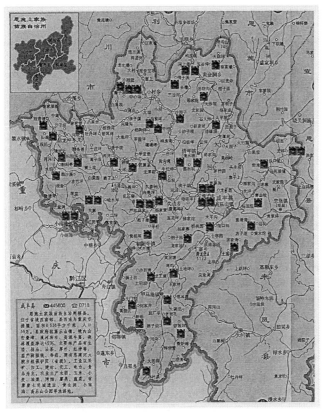

咸豐縣土家族干欄吊腳樓分布示意圖

　　如果不能深入了解咸豐縣的地形地貌、自然山水，是絕對無法了解星羅棋布分散在這塊大地上的建築的精要所在的；如果不能深入了解土家人的生活習性和習俗，不能深入了解咸豐人文歷史發展沿革，也是不能更好地理解生活在這塊土地上的土家先民的生活需求和審美情趣的。因此，在對咸豐土家族吊腳樓及土家族吊腳樓營造技藝作詳細介紹之前，很有必要對咸豐的古今政區地理與自然山水、人文環境及歷史沿革進行一番簡要介紹。

　　咸豐，不是歷史意義上所指的清朝皇帝年號的「咸豐」，而是中

國一個與皇帝年號同名的縣，一個國家行政地理區域，版圖猶如一片楓葉，位於荊楚之西南，自古便有「荊南雄鎮」、「楚蜀屏翰」的美譽。

咸豐上古時期屬廩君地，春秋為巴子國地，周為夔子國地，五代為羈縻感化州，宋為羈縻懷遠州。元時土司分治，先後設散毛司、金峒司、龍潭司、唐崖司諸土司。明洪武二十三年（1390 年）割散毛司地之半設大田軍民千戶所，實行土流兼治。清雍正十三年（1735 年）「改土歸流」，並大田所金峒、龍潭、唐崖諸地土司置咸豐縣，蓋取「咸慶豐年」之意。

咸豐山巒起伏，溪流縱橫，灘多水急。自上古以來，生活在這片土地上的各族人民為改變生存環境，多是路遇溪河阻隔時，則架木橋過往，大河則設渡口靠小船擺渡，通行及貨物運輸大都靠陸路並以肩挑背馱為主。縣內建橋歷史悠久，早在明洪武二年（1369 年）就建有石拱橋。今丁寨鄉十字路村土落坪單孔石拱橋仍保存完好。清光緒年間為建橋極盛時期，建成橋梁二十八座，總長四二六點九米。而且在乾隆年間已有建渡之舉，至同治初年，主要渡口已有十二處，中華民國初年增至十四處。如今，陸路更加便捷：椒石、利咸、咸來、楊關四條省道和國家興建的剛通車的恩黔高速公路縱貫全境，把長渝、滬蓉兩條高速公路，渝懷、枝萬兩條鐵路，恩施許家坪、黔江舟白兩個機場，恩施和黔江兩地，坪壩營、恩施大峽谷和張家界三個國家級旅遊景區連為一體，構成了咸豐「承東啟西，東進西出」的區位優勢。近年來，便利的交通要道，讓咸豐縣群峰爭雄、杜鵑競豔的國家級森林公園坪壩營遊者不斷；洞中有洞、瑰麗神奇的黃金洞吸引著遊者紛至沓來，駐足觀瞻；獨特稀有的二仙岩濕地引來探奇者無數。

咸豐縣小氣候特徵十分明顯，兼有北亞熱帶季風氣候和南溫帶季風氣候特徵，四季分明，景色宜人，山多地少，生態優良，孕育了富饒的物產，國土綠化率達百分之八十二，是鄂西林海的主幹，有「天然氧吧」之美稱。這一獨特的林源優勢為土家人民修建吊腳樓提供了先天豐富的木材資源。木材資源的絕對優勢為咸豐贏得「中國干欄第一鄉」的美稱。

　　咸豐縣是一個以土家族為主的貧困山區縣。土家族史稱「土民」、「土蠻」，自稱「畢茲卡」。它的起源說法不一：一是「巴人說」，二是「土著說」，三是「烏蠻說」，四是「彭氏說」。在一九五六年的全國性的少數民族大調查中，屬土家族的不過寥寥幾萬人。繁衍生息之因加上教育制度和一些少數民族的優惠扶貧政策因素，到二○○○年全國第五次人口普查時，土家人口統計已超過八百萬，僅次於壯、滿、回、苗、維吾爾族，在全國少數民族人口排名中居第六位。咸豐縣現轄十一個鄉鎮區，二八八個村，總人口三十六點四八萬人，以土家族、苗族為主的十六個少數民族就占總人口的百分之六十七點六。土家族、苗族兒女吃苦耐勞，艱苦奮鬥，人才輩出。歷史上如「中國航空第一人」的秦國鏞，中國唯一保存孫中山民國政府《五權憲法》的馮子恭，中國同盟會會員、川鄂湘鄂鐵血聯英會領袖溫朝中等等，他們都是咸豐優秀土苗兒女的代表。縣域內忠、孝、禮、義、信民風尚存，尤其以文學藝術、宗教信仰、歲時節令、婚喪嫁娶和衣食住行為主的民族風俗構成了土家文化的主旋律。因而清《桃花扇》的作者、大戲劇家孔尚任及同代詩人、旅行家顧彩皆認定這一帶乃「古桃源」。

　　在正好處於北緯 30°的這一神祕的「古桃源」內，勤勞善良、能

歌善舞的土家人民創造了光輝燦爛的民族文化。在文學藝術方面，傳承至今並在全縣推廣的南劇、地盤子、土苗刺繡、土苗雕刻、板凳龍、干龍船、嗩吶、吹鑼鼓、揚琴、編織等民族藝術成了咸豐土家族傳統文化藝術之珍品，尤其南劇在全國範圍內享有一定的聲譽；在宗教信仰方面，土家先民相信「萬物有靈」、崇拜圖騰（白虎）、崇拜鬼神，以崇拜祖先和鬼神（儺神）為內涵的思想占據土家先民的整個宗教信仰，傳統舞蹈「穿花」是流傳至今的土家人緬懷逝者的最典型的宗教儀式，土家人以笑對生死、樂觀豁達的生死觀來悼念亡人；在婚喪嫁娶方面，「以歌為媒」、「哭歌為嫁」是男女婚戀與嫁娶的千古習俗，《哭嫁歌》、《離娘調》、《十勸郎君》等是流傳下來的典型代表作品；在歲時節令方面，土家族家家戶戶興過「過社」、「打端陽」、「六月六」、「過月半」，而且氣氛濃重而熱烈；在衣食住行方面，土家人衣著樸素大方，簡單素潔，以鑲邊斜布扣為特點，「西蘭卡普」是土家族手工藝的絕品，飲食上土家人喜喝油茶湯和咂酒。屬小氣候的咸豐潮濕、多水，防潮隔水成了民居建築的首要考慮。通常情況下，亭、臺、樓、閣、榭是防潮防水的主要建築樣式，而吊腳樓則成了土家人的主要居住建築。

勇敢智慧的土家先民，用他們厚實的雙腳踏響千古足音，這是土家先民鋪展開的一條綿延不絕的文化脈絡。古遺址、古墓葬、廟宇祠堂的古遺存文化線路，古鹽道、古橋梁、古渡口、古石板路的古交通文化線路，古村鎮、院落、吊腳樓群的古建築文化線路，這些線路猶如一張漁網鋪撒在咸豐大地上。莊重樸雅、保存完好的宗祠嚴家祠堂，是湖北省內為數不多的保存完好的家族宗祠；湘鄂黔保存最為完好、規模最大的一處土司城遺址——唐崖土司城遺址，三街十八巷清

晰可見，鱗次櫛比依山而建的吊腳樓分布其內，如今正如火如荼地進行著世界文化遺產的申報；最具南方少數民族聚居建築特徵的蔣家花園、王母洞吊腳樓民居令無數古建築愛好者歎為觀止。正是有這樣的建築或遺址存在，證明著這裡有豐厚的歷史文化底蘊，才積澱了深厚古淳的非物質文化遺產。這些遺產遍布咸豐縣域的每一角落，其中許多文化遺產和文化形態有著極高的歷史價值和優秀的藝術創造力。這些具有強大的生命力和鮮明的民族地域特色的古遺存活生生地留存於民間，成為咸豐十分珍貴的文化遺產和不可再生的文化資源。華中科技大學教授張良皋先生曾在《武陵土家》一書中稱恩施為「歷史冰箱」。他贊言武陵腹地——恩施地區的「歷史冰箱」的一格一屜難以枚舉，咸豐何曾不是這「歷史冰箱」之一格呢？

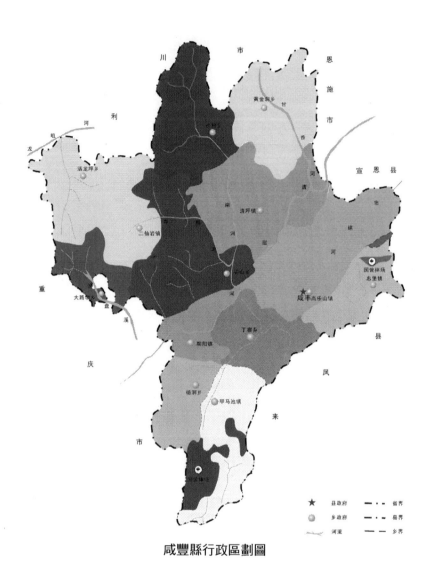

川　市　恩施市

利

河 咀

龙 活龙坪乡

仙岩镇

重

大路坪乡 盘溪

庆

朝阳镇

杨洞乡 甲马池镇

黄金洞乡 甘

小村乡

香

清坪镇 河

唐

云山乡

咸丰高乐山镇

丁寨乡

河坝林区

宣恩县

忠

堡

河

国营林场

忠堡镇

县

凤

来

市

★ 县政府　　　-··- 省界
◎ 乡政府　　　-·- 县界
～ 河溪　　　　-- 乡界

咸豐縣行政區劃圖

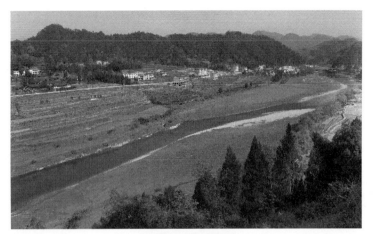

咸豐縣域地貌圖

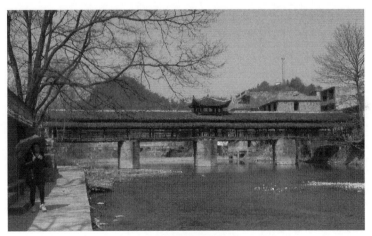

十字路風雨涼橋

二

土家族吊腳樓的營造技藝

（一）
吊腳樓的起源

　　吊腳樓，俗稱「吊樓」，又稱「干欄」，是土家族、苗族、壯族、布依族、侗族等少數民族所居住的一種傳統民居，多分布於鄂西、湘西、黔東南等地區。吊腳樓的正屋建在實地上，廂房除一邊靠著實地和正房相連，其餘三邊皆懸空，靠柱子支撐，「占天不占地，天平地不平」是它的總體特徵。

　　關於吊腳樓的起源，在咸豐縣丁寨鄉一帶，很早以前就有這樣一個傳說：咸豐有一對家居深山的土家族夫婦拉扯著兩個孩子靠農耕為生。丈夫每天勞作回來，總是把蓑衣、斗笠放在階沿上，不料第二天早晨起來，蓑衣和斗笠總被挪到牆旯旮裡，原來是被狗銜去在上面睡覺過夜了。為避免再出現這種事，他們就找了一根大竹篙，用菖蒲綁在階沿外邊的木架上，以後勞動歸來就把蓑衣、斗笠掛在竹篙上，狗再也睡不成蓑衣、斗笠了。平時妻子總喜歡坐在階沿上績麻搓線，可

兩個孩子老纏著她，鬧得她做不成事。她煩不過，就找了幾節木槓捆在木架上，再鋪上幾塊木板，將蓑衣鋪在木板上，累了就躺下歇息一會兒。沒想到就著竹篙搭成的這樣一個平台，可以讓她坐在平臺上安安心心做手頭活，高高在上，孩子上不去。從此只要是續麻搓線的手頭活孩子們再也纏不著她了。後來這個平臺越搭越高，越搭越寬，越搭越適用，以至發展成為可供人們居住的住房，並逐漸演變成為獨具風格的吊腳樓。

而在咸豐縣黃金洞鄉、小村鄉一帶的傳說似乎與丁寨鄉一帶大同小異：古時候，黃金洞鄉的五穀坪、水杉坪兩處高山以及黃金洞與小村交界處的麻柳界古樹參天，林木蔥鬱，當然也是豺狼虎豹的最佳棲身之所。先民百姓搭建的「狗爪棚」最易遭受猛獸襲擊。人們為了安全就燒起樹疙瘩火，裡面埋起竹子節節，火光和爆竹聲嚇退了意圖襲擊的野獸，但人們還是常常遭到蛇蟲的困擾。後來一個老人想到了一個辦法，他讓小夥子們利用現成的大樹做架子，捆上木柴，再鋪上竹條，並在頂上蓋上竹葉，修起了大大小小的空中住房，吃飯睡覺都在上面，從此再也不怕毒蛇猛獸的襲擊。這種「空中住房」的辦法傳到更多人的耳中，他們都按照這個辦法搭建起「空中住房」，後來，這種「空中住房」就演變成了今天的吊腳樓。

江南一帶，早在原始社會時期，為了適應自然環境，這裡的先民已經懂得模仿飛鳥在樹上搭窩築巢，以遮風避雨，防水防潮。以河姆渡出土的大量木質干欄式建築構件足以能夠說明（1999 年費孝通主編的《中華民族多元一體格局》一書上說：到新石器時代，中國的建築已分為南北兩大系。南方從巢居發展為干欄式建築，已發現最早遺存有 7000 多年的歷史）。而在北方，特別是在黃河流域以北一帶，

人類多以地穴式居住，半坡遺址就是這一居住形式的明顯證明。居住形式的顯著區別，顯示了南北方不同的文化差異，「南人巢居，北溯穴居」之說便由此而得。這裡的「巢居」也就是指干欄式吊腳樓樣式的建築，是一種最具江南特色的建築樣式，在江南地域廣為採用並流傳至今。三峽地區的考古資料證明，以「巢居」形式出現的吊腳樓演變至今，至少有五千多年歷史。

春秋戰國時期，楚國詩人屈原在《九歌·東君》中寫道：「暾將出兮東方，照吾欄兮扶桑」，這裡的欄就是指「干欄式建築」。

一九九六年湖南省考古學家在洞庭湖地區的臨澧縣官亭竹馬村發現一處舊石器時代末期（距今約 18000 年）的網紋紅土層用夯土法築成的「高臺式土木建築」。這一建築坐南朝北，土台高出地面約七十釐米，面積約二十四平方米，其用途為「祭天」。在土台上還建有一座「干欄式」木樓，可能為祭祀人員的住處（《中國民族》2002 年第 9 期第 37 頁）。

《魏書·獠傳》也有記載：「依樹積木，以居其上，名曰欄杆」，「以大木一，埋地作獨腳樓。高百尺，五色瓦覆之，爛若錦鱗，歌飲夜歸，緣宿其上」。經過漫長的歷史演變，以家庭、家族為單位的居住形式得到極大發展，民居形態開始形成。隨著農耕經濟的發展，土家人最終走出洞穴，繼而形成村落，自清代開始大興土木，修造地面式建築，再發展為坪壩瓦屋和干欄式建築。受山區複雜地形地貌的限制，土家族民居建築依山而建、傍水而棲也就成了歷史的必然，也是歷史的選擇。

吊腳樓在早期尤其是土司統治時期一般以茅草或杉樹皮蓋頂，原

因為土司王嚴禁土民蓋瓦，所以杉皮、茅草是土民蓋房最佳選擇，「只許買馬，不准蓋瓦」、「只準點燈，不准放火」都是有來頭的。一直到清代雍正十三年（1735 年）「改土歸流」後才興蓋瓦。到清末民初，咸豐民居吊腳樓開始大量出現，形成由單一的五柱二四列三間、七柱四四列三間正房向鑰匙頭、撮箕口、四合院等吊腳樓發展，開始以「挑」、「梁」、「柱」的變化改變吊腳樓的形式，以樓層的增多擴大吊腳樓的規模，以碜磴、窗花、欄杆的修飾美化吊腳樓的外觀。關於吊腳樓形成的年代，咸豐縣民族、文化部門於二十世紀八〇年代曾組織人員對該縣高樂山鎮劉家大院吊腳樓民居進行過調查，當時八十歲的胡雪梅老人居住在一棟最古老的吊腳樓裡，據她說，「從老輩子算來，這棟屋已經住了十七代人了」。按一輩人二十年計算，這棟吊腳樓至少有三百多年歷史。在高樂山鎮的頭莊壩，一駱姓人家的吊腳樓簷角高翹，樓台高懸，從屋柱、門窗及整體建築看，已歷經風霜，大約修建於二百餘年前。

有人說吊腳樓稀少，那是因為受時間和人們生活條件的變化而不斷發展變化，其實人類古文明所及之處無處不有干欄之蹤跡，尤其是中國南方，秦嶺淮河流域以南一帶，特別是湘、鄂、川、黔、雲、貴地區，乃至西方的古建築中最早的神殿都是木頭建造。以雅典勝利女神廟為例（見宇文鴻吟、何崴著《西方古建築之旅》第一章第五節）：如果嘗試著從技術角度來看古希臘宗教建築的發展的話，就需要意識到，出於經濟原因，其最早的神殿原是木造或磚造，建造形式依然遵循最單純和最傳統的梁柱結構房屋形制，即四牆圍合方形地基，椽梁托起坡形屋頂。簡單地從結構學角度看，當時的木製神殿和現在的瑞士山間小屋以及中國北方常見的青瓦農舍是沒有多大區別的。而這種

可以說是唯一實現了幾乎普世共通的建築範式，在西方藝術史家那裡將其形象地稱之為「原初茅舍」，並且認為其空間靈感來源於原始人對在樹林中見到互相支撐而不倒的傾頹樹木，其枝葉覆蓋下頗可以遮蔽風雨的領悟。

要探究吊腳樓的主要源流，下面不妨從時間、考古發掘等方面來進行。

從時間上，張良皋先生在《匠學七說》之「中國席居之謎」中提到：「中國古代人民生活史，有相當長一段時期是席居生活史。那時生活的主流圖景是沒有桌椅，不用床榻，人們席地而坐，席地而臥，工作、休息、飲食、歌舞、祭祀一切活動都在席上。自天子以至庶人，沒有區別。隆重的朝儀，要求大家脫履脫襪，赤足登席。由此產生一整套生活習慣、風俗禮儀，影響到衣履式樣、建築格局，乃至尺度體系。」這裡的建築格局極大程度上指的是產生的特殊格局——吊腳樓。

從考古發掘上，中國渝川海門口、餘姚河姆渡、吳興錢三漾、丹陽香草河、吳江梅堰、黃陂盤龍城、蘄春毛家嘴、荊門車橋、堰師二里頭都曾發現干欄蹤跡。另外，甲骨文上出現的大量干欄形象，說明干欄分布範圍與商王朝的領域同樣遼闊。如殷以干欄形象名其國，典重的建築也用干欄表示，像「京」、「亳」、「高」、「享」等文字都用干欄形象表示。

《舊唐書·南蠻傳·南平獠》也有記載：「山有毒草、沙蝨、蝮蛇，人樓居，樓而上。」在咸豐，吊腳樓這一土家人賴以生存的主要場所和棲身之處，大都以一村、一寨的聚居形式散落在山山嶺嶺。建

築主體以木質構件一層廳堂二層寢居的住宅為主，住宅布局多穿堂、天井、院落，構件材料均以青瓦為頂，實木頭為柱，杉木板為壁，條木格為窗。由於土家人長期生活在山區，吊腳樓也主要是在山坡地面上存在，土家人就在坎下或坡上以木柱支撐，讓廂房與正房處於同一個水平面上，以利於上面住人，下面建豬牛羊圈或者堆放柴草雜物。唐代詩人元稹《酬樂天得微之詩知通州事因成四首》也對此景象歎為觀止：「平地才應一頃餘，閣欄都大似巢居。」可見吊腳樓是特殊時代特定自然地理環境的特別產物，同時吊腳樓也是土家人向世界展示的一件建築瑰寶。

（二）
吊腳樓的建造工具

　　常言道：「工欲善其事，必先利其器」，也有民間諺語曰：「手巧不如家什妙」、「三分手藝七分家什」。這裡的「器」和「家什」指的都是工具。一門好手藝沒有相應的好工具，是難以成事的。

　　按照修建吊腳樓的木工工種來分，所需要的工具分為粗家什和細家什。在土木建築修建過程中需要結構性構件加工的稱作粗木加工，反之，非主體構架的裝飾性加工稱作細木加工。進行結構性構件加工的工具就叫粗家什，反之則稱作細家什。

　　咸豐縣域內修建吊腳樓主體構架的粗家什按照其使用功能分為度量工具、畫線工具、加工工具、支架輔助工具。度量工具主要是用於度量建築主體構件規格的，如尺寸、大小、長短、高低、方圓等等；畫線工具主要用於構件標記符號；加工工具主要是對原材料進行加工的工具；支架輔助工具主要是對構架主體原材料加工時就地取材臨時

搭建或製作的作輔助支撐的工具。

度量工具有：托篙、角尺、彎尺、樣板。

托篙：也稱高杆或丈杆，即修吊腳樓用的標竿、標尺，由掌墨師傅臨時製作，材料是槿竹、南竹均可，關鍵要直。長度由吊腳樓結構複雜程度決定。托篙是舊時吊腳樓主體構架加工安裝與製作時使用的一種具有施工圖作用的工具，相當於現代建築的施工設計圖紙，在托篙上，一棟吊腳樓所需要的柱、檁、枋、椽以及各要件的榫位、枋口、卯口等都標記在上。

角尺：又稱方尺，它是用於度量角度的工具，主要是量非直角，用質地很好的木頭製作。

彎尺：也稱直角尺，是畫線打孔最常用的工具。它一般是用木頭製作，在木頭面上貼一層牛骨片，在其上標註刻度。

樣板：加工檁子或者榫卯時的套板工具，有大、中、小等各種不同規格的樣式。

彎尺

角尺

畫線及加工工具主要有：畫扦、墨斗。

畫扦：又叫作畫簽，用竹片削成，蘸墨後可作筆使用，可以算是

最原始的毛筆，主要用於畫線做標記，現今大都改用彩色鉛筆當畫扡。其實畫扡也可以與墨斗構成一個整體，木工師傅往往喜歡將畫扡放在墨斗中，一來蘸墨方便，二來墨斗畫線時用畫扡摁住墨線，以墨線作墨滲透，畫線明顯。需要特別說明的是，土家族木工師傅在用畫扡做標記時往往會出現畫錯墨的情況，而用「×」符號表示正規使用，用「○」表示作廢不可用，與當今常用符號正好相反。

墨斗：又稱墨盒，是木匠自製的，用於彈墨線的專用工具。它由墨倉、墨線、線釘三部分組成（當然少不了在墨倉中加入黑墨），主要用於畫長直線。畫長直線時只需要將線釘一頭扎在木頭一端固定，另一頭將墨線對準要畫的位置拉直，然後輕輕提起墨線一彈，需要的畫線就印在木頭上，然後根據墨線進行加工。墨斗是木作加工工具中最具文化氣質的加工工具，它小巧玲瓏、精緻靈透，通過它，完全可以見得木工師傅頭腦中的一張完整的施工圖。線釘也是在托篙上刻製符號及尺度的常用工具。

畫扡

墨斗

支架等其他輔助工具有：木馬、馬架、馬板、金栓、巾帶、響錘、羅盤。

木馬：一種木質三角形支架，用於鋸料、推枋、推木板用，又稱三腳馬，一般木馬成雙成對，因為木馬是用來支撐需要加工的木料

的，如做枋、柱、梁、板等，所以至少需要一對才能安放好需要加工的木料。木馬是用兩塊堅硬的木枋交叉，在交叉重疊處打一孔，用一質地堅固的圓木棒（直徑大約在 15 釐米）從孔中穿過，然後加以木楔在孔隙處固定。木馬高度一般由木匠師傅根據自己身高確定，木馬高度一般選擇在師傅身高的五分之二左右。固定後的木馬放在地上有三個支點，就像一匹馬綁定了三隻腳而不能動彈，特別具有穩定性，故名三腳馬。至於馬架和馬板，跟木馬大同小異，只是馬架比木馬高，高度大致與木工師傅肩部平齊。因為馬架主要用於解料，即將原木料解成木板。而馬板的高度就更不一樣了，它是由四根粗細均勻的木棒在平地上搭成四邊形或者三角形，然後在其上碼放解好後的木板，將潮濕生重的木板晾乾以方便日後使用。總之，無論木馬、馬架、馬板都以一個「馬」字參入其中，無不透露出土家人對幸福生活的嚮往，他們嚮往著住進吊腳樓後如同駕馭大馬一樣「一往無前」，「家傑卿運」。

金栓：木匠就地取材、臨時製作的鐵釘形木錐，主要用於枋片與柱頭的連接，起固定的作用。

巾帶：用稻穀草和竹篾條搓成的粗繩，用於立排扇、上梁木。

響錘：把樅樹蔸削成鼓狀，用南竹做把的一種錘子，較重，重量約十至二十公斤，一般在排扇時使用。

羅盤：羅盤又叫羅經，是風水師看地、觀風水的主要測量工具，它由三部分組成，即天池、內盤、外盤。天池即指南針，由頂針、海底線、圓柱形外盒、玻璃蓋組成；內盤是指緊鄰指南針外面那個可以轉動的圓盤；外盤是指最外端的正方形盤體，主要作用在於托住內盤。

細家什加工工具有：砍、銼子、鑽、鋸子、刨、鑿子、錘、馬口、抓豬、油斗等，其中除木製的錘之外，其餘均由鋼鐵打製而成。

羅盤

砍：即各種斧頭，既可以砍也可以削，還可以轉頭當作錘頭使用，當地人稱「貓子」，用於伐木、砍料、加工匾枋、梁等的工具。

木馬

銼子：用於磨鋸子的專用工具，分蕩銼、洗銼、刷眼銼等，均有二分、五分、七分、八分大小之分。

鑽：又叫手鑽，專門用於打孔的工具。

響錘

鋸子：土家語叫「給子」，有解鋸、割鋸、摺鋸、弓鋸、橫鋸、線鋸、框鋸等，均為大料鋸。

刨：又叫鉋子，用於加工木材的面，將粗糙不平的木面刨淨滑，或成弧面，或成線腳。刨分為大刨、荒刨、淨刨、線刨、推鉋等。為了刨的清潔光滑好用，還需要用油斗進行擦拭。

鑿子：分蕩鑿、洗鑿、涮眼鑿、圓鑿、方鑿等，用於打眼（粗加工用，然後用洗銼完成）。方鑿有從一分、二分、三分……一直到十分等不同規格。

錘：用於敲打的工具，又叫錘子。錘有鐵錘、木錘之分。木錘是木匠就地取材、臨時製作的捶擊工具。

馬口：加工木板時將木板固定在馬板上的靠抓。

抓豬：又叫抓子，加工木料時起輔助穩固作用。

油斗：擦拭鉋子用的油刷。

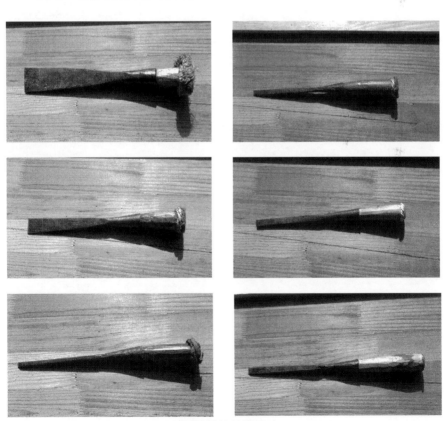

各種規格的鑿子

馬口

錘

銼子

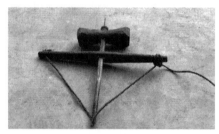

鑽

油斗

各類鋸子

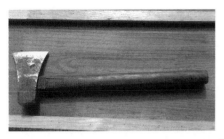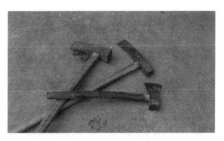

砍

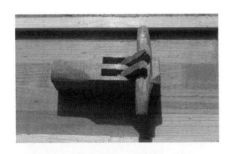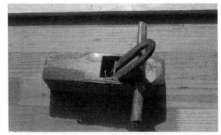

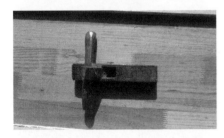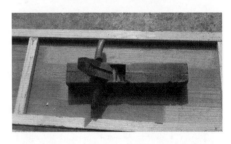

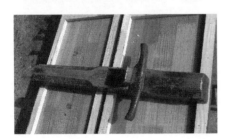

各種規格的刨

（三）
吊腳樓的材料選擇

　　吊腳樓結構多樣，品類繁複。中國有五十五個少數民族，雲南、貴州、廣西、四川、重慶、湖南、湖北等地的少數民族就有三十多個，而湘鄂渝黔邊區主要分布著土家族，同時也分布著苗族、傣族、愛伲人、壯族，恰恰這些地區的建築樣式主要是吊腳樓，也就證明吊腳樓不光是土家族的吊腳樓，同樣也是傣族、愛伲人、壯族等的主要居住形式，只是一般吊腳樓是用木頭建成的，而傣族所居住的吊腳樓通常稱為「竹樓」，其建築材料是竹子。由此可見，吊腳樓建築用材上不僅僅是我們常見的木頭，還有竹子。不過中國的古建築史畢竟主要是以木材為主旋律的，單單看那一系列基本以「木」為偏旁的建築專用詞就該明白，諸如梁、架、柱、簷、椽、枋等。當然，本書所討論的吊腳樓材料主要是木料。

　　雖然吊腳樓主體主要由木料構成，但其他如基礎部分的屋基需要

石頭；一旦主體完工，裝飾裝修部分就還需要其他材料，如屋頂需要的是青瓦、杉木皮、石灰、三合土等。

根據吊腳樓各個構架部位承載受力不同，需要不同的木料。

柱是承重主體構件，那麼在選擇柱的用料時就需要慎之又慎。在選料時要注意選擇沒腐爛、沒蛀蟲、未開裂、無結疤的木料。這個木料在進山砍伐樹木時就要選擇好，一般選擇杉樹、樅樹或者上好的其他雜樹。聽上年紀的人說，古時修房造屋砍樹木備料一般選擇椿樹或紫樹，因為「椿」與「春」同音，「紫」與「子」同音，寓意是「春天常在」、「子孫興旺」。在那「心憂炭賤願天寒」的年代，由於大量砍伐雜樹，以致沒有那麼多的椿樹與紫樹供應，而只好大量選擇長勢快、質地好、不易腐爛的杉樹與樅樹（恩施土家族苗族地區都把馬尾松叫作樅樹，其實這兩種樹還是有區別的）。吊腳樓的其他構件如梁、椽、檩、枋，只要條件允許，主人均可根據需要選擇，杉樹最佳，樅樹亦可。只是在裝修階段板壁的用料一般選擇杉樹最好。

瓦，又叫青瓦或瓦片，是蓋房頂的必需品。土家人以匹為單位，一塊瓦土家人叫作一匹瓦，用糯黃泥土或白沙泥燒製而成（也有用水泥等材料製成的），形狀呈拱形、平形或半個圓筒形等，有平瓦、三曲瓦、雙筒瓦、魚鱗瓦、牛舌瓦、板瓦、筒瓦、滴水瓦、溝頭瓦之分。在很早以前，我國就開始使用板瓦，尺寸也很大。西周時期，板瓦長五十五釐米，寬三十釐米；到明清時期尺寸縮小，長寬減半。修建吊腳樓所需青瓦一般不用主人自己加工，當地有專門燒製青瓦的作坊，主人只需根據自家房屋規模去購買。一般一正兩廂房的吊腳樓所需瓦量大約為兩三萬匹。土家族流傳一句話為「萬瓦三間屋」，就大致描述了一棟一正兩廂房的吊腳樓所需瓦量。在蓋房頂鋪瓦時非常講

究技術，鋪瓦時需要用少許石灰泥對屋脊和簷口勾縫，且要由專門的瓦匠師傅完成。

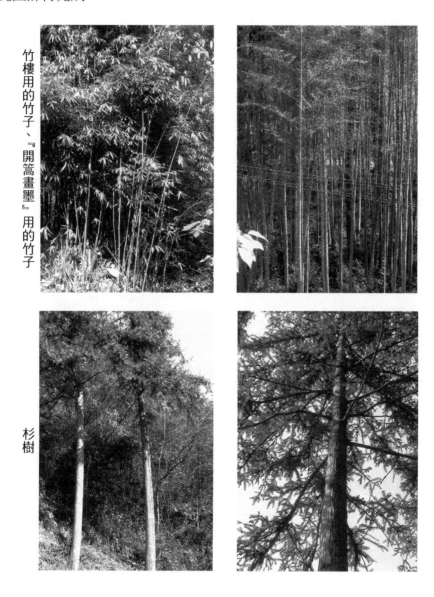

竹樓用的竹子、『開篙畫墨』用的竹子

杉樹

樅樹（馬尾松）

椿樹　　　　　　　　　青瓦

（四）
吊腳樓的結構布局與分類

　　土家族吊腳樓多依山傍水，講究順應風水，風格樣式富於變化，種類繁多，規格不一。成規模的大、中、小宅各具形態，或縱向遞進，或橫向成落，豪宅多則九進，少則四進，多則七落，少則一落，現今我們稱的亭、臺、樓、閣、榭、廊，均能在這些豪宅中得以呈現。一般民居吊腳樓都為一正兩廂房，不平坦的地勢製造出廂房即「吊腳」部分，廂房有「龕子」相圍，輕快飛揚，千樓各異，形式上並不拘於一格，變化萬千，司簷屋翹，木欄扶手，走馬轉角，古色古香，居家前有小庭院，院子多籬笆牆，房舍前後青石小徑竹林掩映。

　　咸豐縣內的吊腳樓，有沿山傍崖的，有臨水靠岸的，有臥岩藏林的。除此之外，還有為了打造旅遊和生態文化的需要，整齊劃一、千樓一面為市鎮修建的吊腳樓，基本都是鋼筋水泥構築而並非傳統意義上的土家族吊腳樓了。可以這樣說，無論是庭深院靜的大宅院、四水

歸堂的四合院，還是商市櫛比的街屋民居、獨立青山的普通民宅，這些都由民間能工巧匠修建完成，上覆布瓦，下墊基石，中間由騎杆、橫梁、穿枋聯結，雖看似臨坡懸坎，實則穩如泰山，可見建造形式結構並非簡單易事。這些吊腳樓結構布局大致可以從室內結構布局、平面空間布局和承重荷載等方面進行劃分。

1. 室內結構布局

土家族吊腳樓住宅規模依據主人的經濟狀況而差別較大。普通戶一般「三柱四騎」；條件稍差只修「三柱二騎」；經濟條件良好的「三柱六騎」；大戶人家則是「七柱八騎」或「四合院」。一棟「三柱四騎」的三開間住宅，正屋中間叫堂屋，又稱正房，是土家人活動的重要場所。一般主人家的紅白喜事和祭祀活動就在此舉行，專門用於祭祖、迎賓等事宜。舊時堂屋主要用於供奉祖宗牌位，舉行祭祀和其他重大儀式；現今除以上功用外，土家人堆放穀物、擺設宴席也常常在此舉行；尤其是婚喪嫁娶的事宜非在堂屋舉行不可。堂屋內側的板壁正中設置神龕，外側往往不裝板壁而敞開以方便使用。

堂屋兩頭叫「人間」，父母住左邊，兒媳住右邊；如有兄弟，長兄住左邊，弟弟住右邊；若堂屋神龕後設有房間則稱為退堂屋，一般由父母居住，又叫「抱兒房」。「抱兒房」應由上年紀的長者居住，未成年的兒女是不能居住於此的，其中緣由大致是神龕方位的房間由未成年人居住極不成敬意吧。「人間」房屋如以中柱為界則分為前、後房間，前為火鋪房，後為臥室；火鋪房中央以四塊方正、大小一致、尺寸相同的石板圍成的一小方坑為火坑，火坑中間放三腳鐵架，用以架鍋燒飯做菜。房屋上層有天樓，天樓分板樓和條樓，在臥室上

方是板樓，用木板鋪設，用來放置糧食與乾果；火坑上方為條樓，用木棍竹條鋪設，主要放置農具家什；連接正屋的吊腳樓稱為廂房，廂房樓下通常作為豬牛欄和廁所，廂房中層為「女兒樓」，又叫「姑娘樓」，是土家姑娘織「西蘭卡普」、繡花納鞋以及睡覺的地方；廂房上層一般當書房或者客房用。

香火神龕

火鋪房

退堂房（抱兒房）

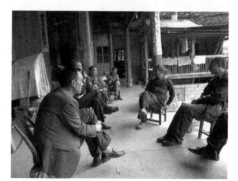

土家村民在階簷廊上議事

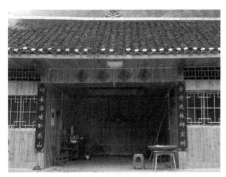

堂屋

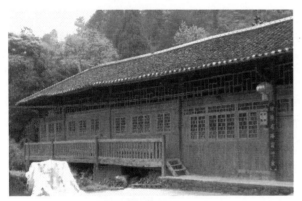

廂房（姑娘樓）

臥房

2. 平面空間布局

在平面空間布局上大致分為：「一字型」（又叫扁擔挑）、「曲尺型」、「凹字型」等。而從空間立體角度劃分大致有：廳井式、院落式、廳井院落組合式。

「一字型」就是我們通常講的「三開間」，即以「間」為單位，一般為「四排三間」，以柱梁承重，其「排」也叫「列」或「扇」，「扇」由柱頭、騎筒作縱向排列形成「扇」。柱與柱之間、柱與騎筒

之間有一定的尺寸比例，由穿枋橫向連接，如地腳枋、排扇枋、燈籠枋、挑枋等。梁、柱、枋、椽、檁、板之間的構成都是互為垂直相交的。扇與扇之間從平面方向上一字排開並列與延伸成三間正屋，沒有圍牆而呈獨立的一種樣式。從整體規模及外觀形式看，「一字型」有「七柱（落地）四騎（升天）」、「五柱（落地）二騎（升天）」或「三柱（落地）四騎（升天）」、「三柱（落地）二騎（升天）」。

「曲尺型」是在「一字型」正屋主體一頭加轉角成「一頭吊」，即利用主體建築基礎一側的斜坡，伸出去幾間轉角木屋，以加長木柱支撐，將斜坡地勢用加長柱子的辦法使之與正屋地勢平齊，亮出來的吊腳根據地勢高低有一層、二層、三層之分，下邊的自然空間，可以改做豬圈和雜物室而修建成「7」字型，亦稱鑰匙頭，這種「一頭吊」形式也叫半截吊、半邊吊、單吊式。依次類推，依照地形地勢，也就可以修建成兩頭吊的雙吊式，當地人叫「撮箕口」、「三合院」、「三合水」，也就是一個「凹字型」了；修成「回字型」的叫「四合水」、「四合院」。「曲尺型」吊腳樓有二層、三層、四層之分；「曲尺型」轉角屋有平梁轉角、貓洞轉角、馬屁股轉角等。轉角是正屋與廂房相連處發生變化形成的，排扇不是相對排列，而是夅角排列，前窄後寬，形成扇面，兩列排扇之間豎一根「衝天炮」柱頭。在建築手法上土家匠師們常常採用減柱法，用不落地的騎筒承托數根梁枋，像傘一樣密集，因此「衝天炮」也叫「傘把柱」；廂房有內側出廊、內側及前端出廊、前左右三面出廊、四面迴廊之分，這個廊土家人叫作「龕子」，「龕子」越多，所需高度越大，吊腳樓越顯高大挺拔。吊腳樓的挑有「翹角挑」、「板凳挑」等多種形式。將拐角處的角柱和排扇的簷柱穿鬥在屋面和司簷下做成龍脊和搬爪，這種叫「翹角挑」；如

果是正屋前後排扇用挑枋挑出，前後簷各挑出約一點五米左右的空間，前部為「階簷」，後部與排水溝一起統稱「後簷溝」，這種挑叫「板凳挑」。吊腳樓廂房飛簷翹角，氣勢挺拔而跳躍，樓內可作土家閨女或年輕夫婦的住處，樓外走廊可納涼觀景、晾曬衣物。有詩為證，「吊腳樓上枕一夜，十年做夢也風流」。

土家先民喜獨處，但也群居，有了這些基礎的「一字型」、「曲尺型」、「凹字型」結構布局，他們聰明地將各自的房屋修建在一個視野開闊、地勢相對平緩的地帶，這樣很自然地形成了大的院落或廳井。在院落和廳井裡，他們為了所處空間的安全性與私密性，又靈活地建起圍牆、庭門、階梯，這樣就在採光、通行、安全上得到了極大改善。遠距離看院落平面的屋頂形成一個龐大的整體，實質是屋頂與交錯的屋簷形成的整體空間，而室內相對又是各自具有內斂的獨立性的。地勢平緩地帶的院子，大都坐北朝南，從幾何角度去審視，院落大致沿縱向中軸布置向東西延伸；如果是地勢較為陡峭，吊腳樓也呈坐北朝南座式，在結構布局上，大致就採用由單軸線或雙軸線遞進式向縱深發展，這樣就形成前院落、後天井的組合式民居群落；除了以單軸線向縱深延伸發展外，有的也在橫軸線上又多建三五棟吊腳樓，錯落有致地排列在橫軸線上。這種群居式的建築樣式，一方面體現了農耕文化與土地的依賴關係，因農耕時代，百姓大都根據自家土地的遠近修建房舍；另一方面也體現了土家人營建思想中受「戀土思想」的影響。

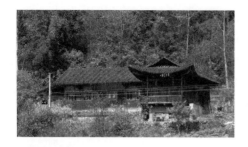

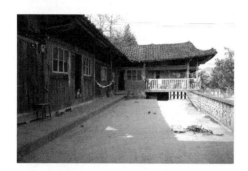

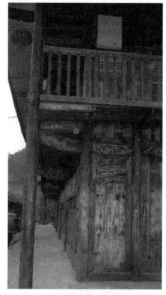

正屋前板凳挑

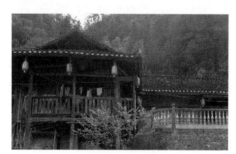

鑰匙頭吊腳樓

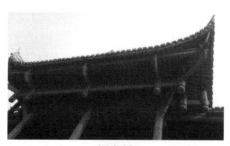

翅角挑

青石階岩

正屋後板凳挑

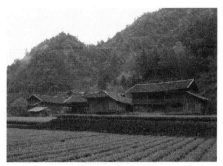

吊腳樓群落（橫向）

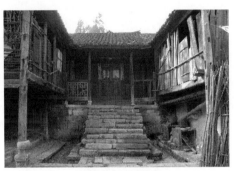

撮箕口吊腳樓

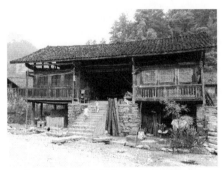

「一字型」吊腳樓（又叫扁擔挑）

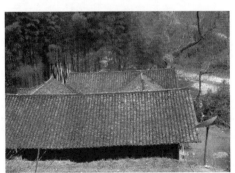

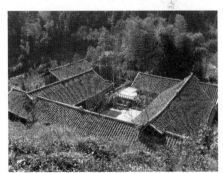

四合院吊腳樓

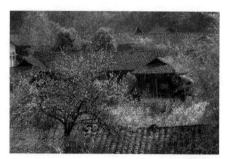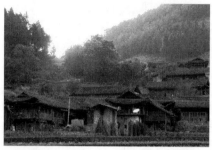

吊腳樓群落（縱深）

3.承重荷載

　　吊腳樓結構體系除了從平面空間布局上可以分出各種類別外，還可以從承重體繫上分為抬梁式吊腳樓、穿斗式吊腳樓、插梁式吊腳樓、混合式吊腳樓。

　　抬梁式吊腳樓：抬梁式吊腳樓主要以梁承受樓檁的重量，屬於梁柱支撐體系，其承重的主要部件為椽皮、檁子、屋梁、柱子、柱礎、地面，承受力也是按照「椽皮→檁子→屋梁→柱子→柱礎→地面」這樣的受力秩序依次傳遞，其各部分根據受力部分設計不同的規格而達到相對穩定。

　　穿斗式吊腳樓：穿斗式吊腳樓主要以柱頭承受樓檁的力量，屬於檁柱支撐體系，其承重的主要部件為椽皮、檁子、柱子、柱礎、地面，承受力按照「椽皮→檁子→柱子→柱礎→地面」這樣的受力次序依次傳遞。其中當然離不了枋，枋是做連繫部件使用的，由於它不直接承受力，承重就全由柱子承擔。如果柱子布置密集，空間將受影響，民間則採用「隔柱落地」的做法，將不落地的使命全交予枋來承擔，這個不落地的柱子就騎在穿枋上。咸豐境內的吊腳樓主要以穿斗

式吊腳樓為主。

插梁式吊腳樓：插梁式吊腳樓與抬梁式吊腳樓接近，區別在於插梁式是將梁端插入柱身，以柱子承受檁子，承受力的主要是柱子，梁與瓜柱層層疊起，通過榫卯來幫助，共同實現承力任務。

混合式吊腳樓：混合式吊腳樓就是以抬梁式、穿斗式、插梁式等建築樣式混合構建而成的吊腳樓。

無論是抬梁式、穿斗式、插梁式，還是混合式吊腳樓，承擔其重荷的主要都靠柱子，房屋大，需要的柱子就多。咸豐境內吊腳樓結構以穿斗式為主，那麼根據承載重量的柱子的多少，穿斗式吊腳樓又分為三柱二騎、五柱四騎、七柱二騎吊腳樓等等。

插梁式　　　　　　　　　　　　穿斗式

混合式　　　　　　　　　　　　抬梁式

抬梁式吊腳樓、穿斗式吊腳樓、插梁式吊腳樓、混合式吊腳樓平面圖

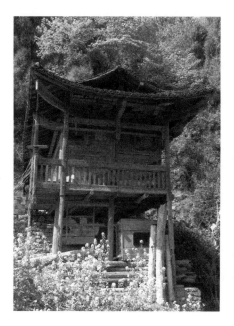

三柱二騎吊腳樓

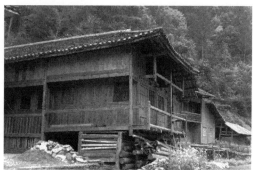

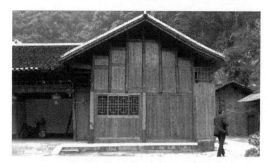

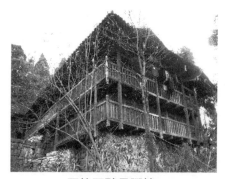

五柱四騎吊腳樓

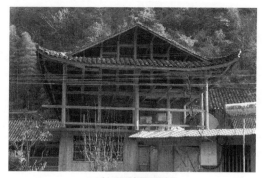

三柱四騎吊腳樓

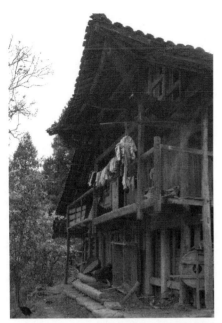

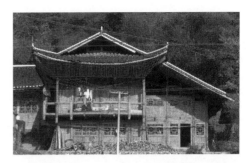

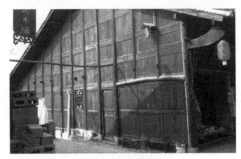

七柱二騎一步拖水吊腳樓、七柱二騎四步拖水吊腳樓

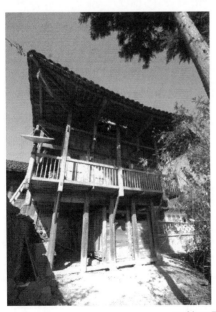

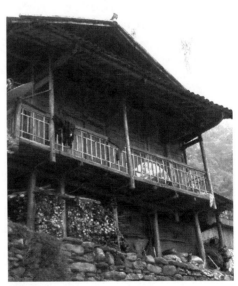

五柱二騎吊腳樓

（五）
吊腳樓營造的主要流程

　　從簡到繁，從粗到細，斧鑿刨鋸之間，一根柱，一塊枋，非過手千百招不能成，繁瑣複雜的工序絲毫不能馬虎。

　　一棟普通吊腳樓的建成，幾十個青壯年勞力集中在一起往往也需要花上一年半載，稍微龐大複雜的吊腳樓少則花上一到兩年，多則三五年。從選屋場到備料破土動工，其中的講究複雜，工序繁多。

　　第一步：選屋基。

　　首先是選擇屋基，當地人稱選屋場。土家人選屋場，喜依山就勢，以「左青龍，右白虎，前朱雀，後玄武」為最佳方位。前面視野開闊，後山雄偉林茂，左右青山環抱，屋前屋後栽竹植樹。大富人家還要在天井坪外建朝門，趨吉利接旺氣，若前有不利之山或水，可在大門上掛「吞口」以闢邪納瑞，再在朝門口栽上桂花樹，以示門庭顯貴。

第二步：架羅盤。

架羅盤

大致確定屋基後，主人便會找有名望懂風水的先生架羅盤看風水，準確定位房屋朝向。土家族吊腳樓的修建是非常講究風水的，土家人為了圖吉利，利用五行八卦方位的安排，以追求多福多壽、子孫興旺。講風水的情況比較複雜，多半是為了舒適，讓建築與自然環境協調一致，包容萬物，神韻天然。一般根據主人家的年命與山相相生相剋狀況而定，相生者主望，相剋者犯煞，

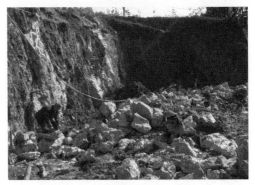

平整地基

則主凶。若地勢的一頭較弱，則以修吊腳樓或者圍屋補充飽滿為佳，或依山或傍水，或坐北朝南，或坐西向東等二十四山相，均可根據五行相生的具體情況來決定。

第三步：平地基與備料。

建房朝向方位一旦確定，接下來就得平整地基。平整地基的寬窄大小那就根據主人修建房屋的大小規模決定了。

待以上工作完備後，準備木料就迫在眉睫。其實，備料的工作往往與選屋基平整場地的工作同步進行，只是兵分兩班人馬來完成。上

山伐木（土家人叫「伐青山」）前的「敬山神」、砍料、搬運木料、將砍伐的原木根據需要裁解成初步的柱、枋、板等荒料都在這一階段進行。

實質上，土家人修建吊腳樓，從「伐青山」開始到一棟吊腳樓的落成，除了按流程正常施工外，還把土家族的民俗民風貫穿始終。「敬山神」便是上山伐木前舉行的第一個祭拜儀式活動。

第四步：「敬山神」。

「敬山神」，土家人叫作「壓碼子」（後作詳細介紹），是由掌墨師備蠟燭香紙祭拜山神的儀式。待這一套「敬山神」的活動完畢，才能進入伐木的山林砍伐所需要的木料。

砍料　　　　　　　　　　　　　　　　運料

敬山神壓碼子的紙錢

解料

第五步：開篙畫墨、荒料加工。

「開篙畫墨」是修建吊腳樓加工木料前必須做的一道重要工序，是掌握修建吊腳樓技術的關鍵，也是修建吊腳樓技術的核心。能否獨立「開篙畫墨」，是衡量一位木匠師傅木工技藝水平高低的一把尺子。掌墨師帶徒弟就是以此為標準來檢驗徒弟技藝的高低，技術不達標是不能出師獨立完成一棟吊腳樓的修建的。

「開篙畫墨」：掌墨師先準備一根竹子，槿竹、南竹均可，將竹子一破兩開後，把所要修建的整個吊腳樓的柱頭、穿枋、連二等用畫扦記錄在篙上，所有部件的名稱、大小、尺寸、位置一一標記在篙上，再用鋸子鋸開所標記的穿、眼痕跡。「開篙畫墨」完成，就可以正式開始對材料畫墨加工。畫墨這一工序一般由掌墨師或者掌墨師的大徒弟完成，當然施工班子裡掌墨師信得過的核心骨幹也可以完成。畫墨時對照篙上所標記的穿眼，將穿眼相應轉移到所加工的穿枋和斗枋上，眼子的粗細厚薄根據標記的尺寸加工。

對原木的精細加工的環節最為複雜，程序繁多：柱頭就分立柱、騎筒而需要數根，枋片包括穿枋、斗枋、挑枋，其中「翅角挑」最難做，但也最能體現特色，體現工藝水平，也需要先計算好，順著屋梁置放在立柱頭上的檁子也要根據需要先刨好，還需要椽匹若干。在準備這一系列材料中，要對柱頭、枋片、檁子的尺寸進行「畫墨」、「開田」、「打眼」、「討退」、「割平」、「安磉礅」等一系列的操作程序。這個流程中的「畫墨」與「開篙畫墨」中的「畫墨」有些差異，區別在於「開篙畫墨」中的「畫墨」所用工具大都採用鋸子和刀子，用鋸子在篙上鋸出柱頭、穿枋、連二等的部件名稱、大小、尺寸、位置的痕跡符號，再用刀在所標記符號處向左上或右上削出印記，表示各部位所需要的枋或檁，而對柱頭、枋片、檁子的尺寸進行「畫墨」、「開田」、「打眼」、「討退」、「割平」一系列過程中的「畫墨」是指用墨斗和畫扦畫出被加工木料需要成型的大小長短高低或者眼榫的線條位置。「開田」的意思近似於開荒種地，是「打眼」前的基本環節，即先將需要「打眼」的位置用鑿子鑿出很淺的眼位，大小平直必須與事先畫好的墨線相符合，鑿出的眼位初看與古時開墾荒地相似，故取名「開田」；「打眼」是在「開田」的基礎上將所要加工的眼榫打通；「討退」是指檢驗加工好的枋片與木柱連接處的眼榫是否完全吻合，即所加工的公榫與母榫穿插連接是否精確，如果連接不上或者大小不符，需要再次修正，檢驗完全相吻合的過程中通常需要無數次的試連，上進退出反覆多次，故名為「討退」；「割平」是指檢驗立柱、枋片、眼榫的數量、大小、高矮是否統一完整和精確；「安磉礅」顧名思義就是指安放磉礅的意思。

　　在筆者所見到的「開篙畫墨」這一過程的實際操作中，感覺有一

奇怪現象：師傅們「開篙畫墨」所標記穿枋時偏偏要把「子穿」的「穿」標記為「川」，而且這個「川」字純粹寫成三撇；將「樓枕枋」標記為「六正枋」；將檁口用鋸子鋸一個印，接著用刀沿著印線一端向上斜劃一淺線，以示檁口；至於中柱、簷柱、騎等都是用刀在適當的位置左劃一下右劃一下，將竹上青刮掉成黃色的一道痕就是代表所需要的柱、騎用料。當時三分書呆子氣的筆者還糾正過師傅們「川」和「六正」，可師傅卻莞爾一笑，表示贊成，但他們一直就那麼做的標記。是他們就只有那麼高的文化基礎，還是有意地對自己的技藝有所隱藏？筆者認為是後者。

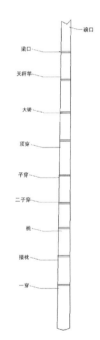

開篙畫墨

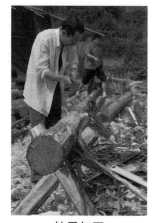
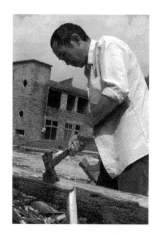

柱子加工

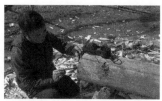

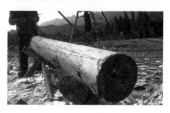

鑿枋眼

畫墨

第六步：角斗。

　　為了後階段立屋的位置準確和確定朝向，要在屋基上畫線釘樁，這一過程叫「角斗」，土家人將「角斗」二字發音為 guó dǒu。首先，根據主人意願確定朝向與方位後把中心位置確定，然後由中堂開始，前後左右四角拉線擺正呈長方形，拉線時必須將線拉直，然後利用拉對角線的方法予以矯正，對角線相等長方形就正，角也就正；接著利用吊墨線和水平管的方法確定地平的高度，先中堂後兩邊，四列三間的中柱位置呈一直線，將拉線固定後打樁把地腳枋夾緊，尤其是在長方形的四個角的位置必須打樁以示記號；如有磉磴再確定磉磴的位置並塞穩固，磉磴也需吊水平以確定高矮。

 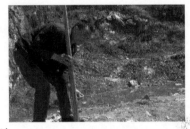

角斗

第七步：排扇。

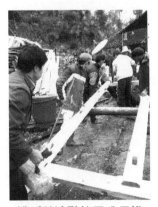

排扇前清點柱子公母榫

　　立房屋的精確位置一旦確定，接下來的工序就是排扇。排扇前要先備木楔、響錘，將木楔、響錘放在一旁，而且掌墨師帶領班子人員清理枋片、柱子、檁子等所有材料，一旦確定所有材料備齊便開始排扇。排扇時要從兩山開始向中堂靠攏，先排中柱，再排一穿，接下來的順序是「大

騎→二金柱→小騎→簷柱」，排好一個部位用響錘撞擊，用木楔塞緊，這樣從中柱開始依次序先後向兩邊排，即成一排扇。

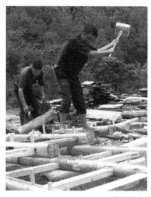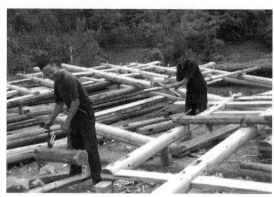

排扇時用響錘撞擊

排扇時用木楔塞緊

第八步：「敬魯班」。

魯班是木匠之始祖，所以「敬魯班」的活動十分神聖講究。排扇完後，掌墨師便在立屋的當天凌晨四點鐘至五點鐘進行「敬魯班」儀

敬魯班

式，這是修建吊腳樓過程中較為隆重的一個儀式。（後有章節作詳細介紹）

第九步：立屋。

以上工作完備後，立屋正式開始。正式立屋之日，是建房主人請先生選定的吉日良辰，所有的親朋都會前來賀喜。清晨七八點鐘吉時一到，新屋正式「發扇」。

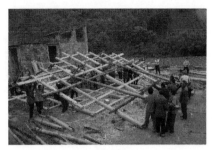

發扇

「發扇」前，掌墨師不忘「站雞發錘喊福事」。此儀式完畢後，師傅便拿錘擊柱，一聲令下：「起，起呀！」所有幫忙的人一起發力，用巾帶拉，用槓杆撐，用樓梯頂，邊立邊固定，排扇慢慢直立起來。隨著掌墨師連續不斷、有節奏地發出一聲又一聲「起呀」、「起呀」、「五柱四的房屋又起呀」的喊聲，一列列排扇就立好了。立扇時當然要注意先立中堂屋兩列，用穿枋固定後再立兩邊的排扇，直到所有的排扇立完，列與列之間用斗枋相連。

立扇一般是先立正屋，再立廂房，每立一列，木匠師傅都要說一段奉承主家的福事，主人家會點燃一串鞭炮，封一個紅包，討師傅的口彩，討自己的吉利。

需要注意的是，土家人立屋總是選擇良辰吉日吉時，時辰一到，哪怕剩下有未立完的排扇，也要先架梁木。

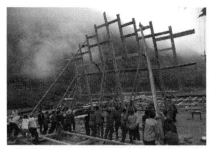
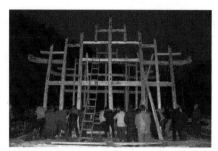

楗杆撐排扇

第十步：砍梁木。

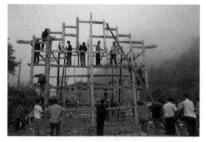

架檁子

在前面所有工序完備後，砍梁木是重要的一環。梁木是堂屋頂部的一塊斗枋，是吊腳樓房屋整體建築的脊梁，被建房人家視為最重要、最神聖的構件。咸豐縣內土家人修吊腳樓砍梁木不是砍自家的，而是用「偷」的辦法，以這種「偷」的形式獲取，因而「砍梁木」成了「偷梁木」。

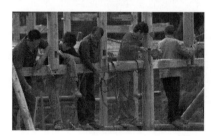

上穿枋

砍梁木是有很多講究的。梁木要選茂盛、高大、修直的杉樹。梁木必須臨時砍，臨時製作。立屋前一天或者當天，主人家要請自己的親戚或關係最好的朋友幫忙砍梁木、解梁木。甚至在立屋前一兩個小時木匠做梁木的過程中，也要有

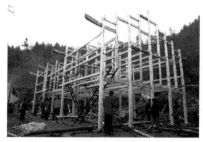

立好的屋架

主家信得過的人在場，以作監督。在砍、運、解等做梁木的整個過程中，不准任何人跨過（方言叫「掐」）梁木。如果有人「掐」了，就必須找一根木料重新製作。

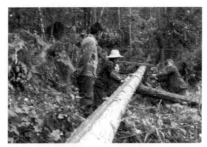

砍梁木後裁梁木

砍伐梁木時，師傅邊砍邊念福事：「手拿斧頭走忙忙，主東請我砍棟梁，一砍天長地久，二砍地久天長，三砍榮華富貴，四砍金玉滿堂。」砍梁木樹時兩人同時砍，一人砍上方，一人砍下方，用巾帶套住梁木向上提拉，讓樹倒下時方向朝上。一根梁木的長、寬、厚度，所有的尺寸如一丈八、一丈八八、一丈九八等都不離「八」，按照尺寸就地裁鋸加工好後抬運回修房處。運達時，主人往往鞭炮齊鳴，熱鬧歡騰，以示迎接。

第十一步：加工梁木。

梁木從山上砍回後，如果梁木過大，砍去可惜，就要請解匠師傅解破，也就是用鋸子從中間一剖兩開，這一過程叫解梁木。有的地方並未平均分作兩開，而是一大一小，大的用做正梁木，小的用做看梁，又稱燕子梁，位於與正梁木平行的兩側。

解梁木是很有講究的：一是拿起鋸子準備解梁木前必須先說一段福事；二是從拿起鋸子開始解剖到解剖完成的這段時間不能講話，須保持沉默，一言不發；三是解剖過程中間不能停停解解，解解停停，必須一鼓作氣解完。解梁木時還要舉行一套解梁木的「法事」，之後再進一步精細加工梁木。

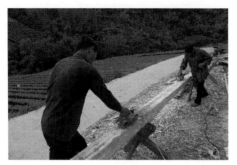
加工梁木

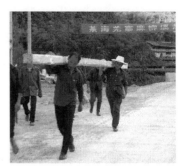
抬梁木

第十二步：開梁口。

「開梁口」是指在正梁木的兩頭開鑿與梁柱安裝吻合的馬口。「開梁口」前，主人要備紅布（亦稱包梁布）、同一年號的銅錢、曆書、紙筆墨雙份、紅線等物舉行一趟「開梁口」儀式。

立屋當天凌晨，主人還要在屋基東頭舉行祭拜祖先儀式，即敬獻一塊刀頭（煮熟了的一塊正方形豬肉），點燃蠟燭燃香燒紙祭拜後，師傅們便將梁木推平、清光，掌墨師用墨斗順梁木居中彈一直線，橫著做一些記號，在梁木正面的正中間畫上彩色圖案和一些符號。主人然後要請當地有文化的德高望重的老先生在梁木正面圖案兩端題寫

梁木正中彩色銅錢圖案

「華堂生輝」、「富貴雙全」之類的字樣。順序是從兩端向中間寫，題字的筆是用兩支小毛筆捆成的一支大毛筆，意謂「好事成雙」。接著，掌墨師要在梁木東頭的開口處畫一個十字架，象徵性鑿兩鑿子，將

鑿成的幾片木渣拋入蹲在地上的主人後衣服兜裡，預示將來「財源廣進」。掌墨師邊鑿邊拋邊說福事：「走忙忙，忙忙走，主人請我開梁口，一開天長地久，二開地久天長，三開榮華富貴，四開金玉滿堂。」然後又到梁木的西頭，依然照此做一番，福事依然不絕於口：「手拿斧鉈忙忙走，主人請我開梁口，開金口開銀口，開個金銀滿百斗。」最後，掌墨師就要開始「包梁」。

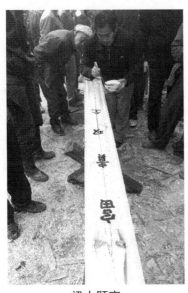

梁木題字　　　　　　　　開梁口時主人用衣兜接木渣

第十三步：包梁。

掌墨師「包梁」是先在梁木正中圖案處放上兩本曆書、兩支毛筆、一束紅線以及從梁口砍下的木渣，用撕成方形的紅布覆蓋梁木的中心，用四個同一年代、同樣面值的銅錢釘牢。他邊釘邊念福事：「手拿紅領四角方，包在棟梁正中央，四個金錢釘四方，榮華富貴百事昌。」接著還要繼續對東西兩頭「包梁」，程序一樣，只是東西兩

頭不用紅布而用五色布包梁,包好後再在東西兩頭號字,東為東中柱,西為西中柱。接下來還要為下一步的梁木安放做好準備,即為「套梁」。「套梁」是用巾帶將梁木東西兩頭套住備好,往梁上拉時既省力又省事。用巾帶套梁時,掌墨師也要邊纏邊念福事:「手拿巾帶軟綿綿,拿在蟠龍背上纏,左纏三轉生貴子,右纏三轉點狀元。」

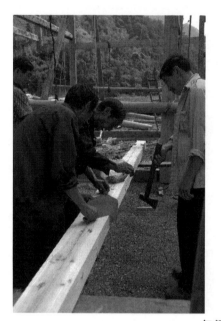
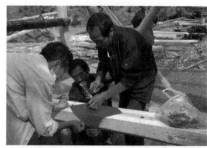
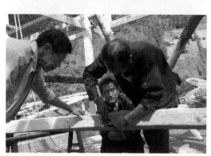

包梁

第十四步:上梁及拋梁。

主體大架基本告成,上梁必不可少。所有的排扇都立好,斗枋上好後,便開始上梁木。擇幾個壯勞力將梁木抬到堂屋正中放到條凳上,掌墨師和另外一名木匠沿架在木扇上的樓梯攀爬上屋。左右二人先是爬一步樓梯,說一段福事,然後你說一句,他應一句。上到屋頂,掌墨師便開始了上梁過程中最精彩的一段福事:「此梁此梁細聽

弟子讚你一場，你生在何處長在何方，生在西密山上，長在曠野山藏。張郎過路不敢砍，李郎過路不敢仰，魯班打馬雲中過，倒看此木好做梁，張郎拖斧來看倒，師傅來把尺來量，左一量右一量，梁有丈七丈八長，主東多多請些來幫忙，棒敲細打迎進木場，一對木馬好事鴛鴦。錨子一對砍得人字兩行，推鉋推得咣咣噹噹，長推鉋推得一路豪光，羊毛筆一對兩頭畫起七里鳳凰。此梁此梁，千年莫往東家去，萬年莫往西家揚，千年萬代鎮守華堂。」念畢，隨著掌墨師一聲：「起！」梁木在震耳欲聾的鞭炮聲中，左上右下，東上西下，被吊上屋頂，根據先前開梁口時鑿好的梁口吻合、穩妥、牢固地安放在堂屋中柱的頂端。這時主人家會把事先備好的糖果、粑粑（泡粑、粢粑）奉上，梁木兩端的木匠師傅端著粢粑，一邊說著一大段「拋梁」福事，一邊從搭在排扇上的樓梯往梁上攀爬，這一過程叫「拋梁」。「拋梁」時，如果東西兩頭各上一個師傅，則二掌墨師必須上東頭。首先由在東頭上梁的二掌墨師一邊攀爬，一邊拋撒糖果、粢粑，一邊念福事：「手扳梯兒搖了搖，黃鶴樓上摘仙桃。上一步，一步一等家富貴，二步二老並光輝，三步三星來歸位，四步四財少是非，五步五子來登科，六步六童來賀春，七步七星照宅內，八步八仙慶繡房，九步久長久遠上，十步新科狀元郎。」福事唸完，鞭炮響起，緊接著西頭的師傅也開始攀爬樓梯，也要念福事：「手扳一穿一尺八，代代兒孫能發達，手扳二穿二尺三，代代兒孫做高官，手扳三穿三尺五，主家喂個大水牯，手扳四穿登梁口，代代兒孫當知府，翻身坐在寶梁上，文武雙全第一行。」待西頭師傅登上梁頂，鞭炮響起，坐在東頭梁上的二掌墨師便緊跟炮火聲念道：「太陽出來四山紅，金梁好比一條龍，一見龍頭千金重，又見龍尾好威風，口吐珍珠八寶線，八寶歸庫喜相逢，諸親百客恭賀禮，竹葉青來狀元紅。」福事聲高亢洪亮，此

起彼伏，師傅將餈粑向下面那幫立屋的人和圍觀的人群拋撒，前邊拋幾個，後面撒一把，大人仰頭接空中拋撒下的餈粑、糖果，小孩在地上搶成一團，此時此景好不喜慶熱烈！這是立屋時鄉親們最期盼的時刻，也是整個上梁儀式的高潮。在眾親友鄉鄰的歡呼聲中，還要進行「造桌」儀式，即由師傅對著擺在堂屋中央的桌子進行一番福事的祈禱。這時，從梁上下來的兩位師傅一起對著堂屋中央的桌子念：「鑼鼓喧天鞭炮響，恭喜主家立華堂。一張桌子四角方，張郎砍木魯班裝，四角嵌下雲牙榫，茶盤圓圓擺中央，上面坐的漢高祖，下面坐的楚霸王，諸位眾神都有位，關張聖人坐中央。」完畢，主家端上茶盤，奉上茶水和紅包給師傅。兩位師傅便拿起擺在桌上的酒、餈粑、五穀雜糧，繼續對主家進行一番「點酒福事」、「造酒福事」、「點粑福事」的祈禱。

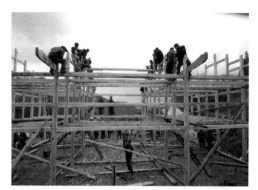 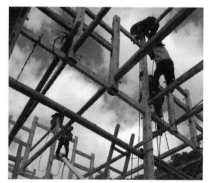

上梁

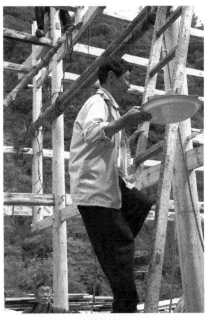

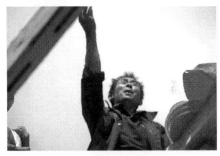

準備拋梁　　　　　　　　　邊念福事邊拋撒糖果

拋梁過程中鞭炮齊鳴　　　　準備向房梁下拋灑啤酒

哄搶拋下的糖果

第十五步：「撩簷斷水」。

接下來的工作相對輕鬆，但工程量很大。屋頂要上檁子、釘椽匹，對超過簷口的檁子、椽匹用墨線拉直後沿著彈出的墨線將多餘部分全部鋸掉，然後在屋簷口檁木上釘上花檁，使簷口整齊也更美觀。再請上瓦匠師傅在椽皮上蓋上青瓦。這一環節叫「撩簷斷水」。

處理「撩簷斷水」釘簷檁

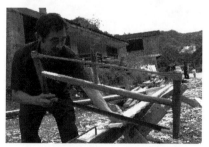

處理「撩簷斷水」　　**加工「撩簷斷水」所需的花檁**

第十六步：裝飾裝修，完成附屬工程。

最後便是裝修房屋了，在修建吊腳樓房屋的後半程，主要是蓋瓦、鎮樓板、裝板壁、上欄杆，以及砌階沿、平整院壩等其他附屬工程，完成所有這些工序，整棟吊腳樓房屋建造即宣告正式完工。

（六）
吊腳樓營造的關鍵技巧

在整個吊腳樓修建過程中，必須掌握一些關鍵性的技巧：

1.「收山」：在準備木料時，柱頭（立柱、騎筒）必須首先備齊，然後上滾馬，清枋片。枋片分穿枋、斗枋。穿枋有一穿、二穿、花穿、頂穿、落簷枋、挑枋、樓振枋、排扇枋、地腳枋。斗枋有上斗枋、下斗枋。所有枋片必須與吊腳樓的大小相吻合，枋的尺寸要熟記於心。這一技巧叫「收山」。

2.「篙杆」：就是用竹竿做標竿、標尺，以測定房屋的部位、高矮、大小，篙杆就是一棟吊腳樓的圖紙。用篙杆可掌握房屋的水面，水面有五分水、四分半水。如三尺點中，取其一半就是五分水。再是用篙杆定起扇，根據房屋的大小和主家的意願，確定樓層的高度。因為所有的眼子都在篙杆上，會篙杆就會畫墨，就會定角度，就會開田

打眼。篙杆還要用作斗杆,以掌握斗枋長度。這一技巧稱作「篙杆」。

3.「討退」:上退是掌握柱頭大小,測定枋片部位,弄清柱頭眼子的重要手段。退方尺一般是「八方能」,它要記眼子的長度和寬度,大進小出。上退之後還要砍退,將枋片上多餘的部分砍掉,以校正角度和平面,這樣枋片才好契合。這一技巧稱作「討退」。

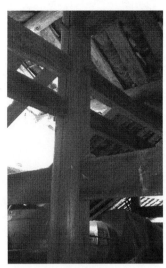

衝天炮

4.「四腳八夆」:吊腳樓房屋四周的簷柱到四角柱頭往外夆多少?工匠各有不同。在地排扇和山頭的地斗枋上各夆四分,夆多了夆少了都不好看。什麼時候升山(也叫升三),就要把樓枕眼的墨畫好,再把山頭的兩列比中間的排扇提高三寸,謂之升山。還要采簷,就是把挑方的位置升高,把翅角挑的長度用一個平方米大小的正方形圖「駕對角線」,一般是三尺點中,此挑就有八尺多長,比一般的挑長二尺四寸。這一技巧叫「四腳八夆(張開)」。

5.「衝天炮」:在正屋與吊腳樓之間轉角連接立柱(中軸柱),這根中軸柱叫「衝天炮」,是修建吊腳樓十分關鍵的部位,也是區別於其他民居的特殊構件。正屋與吊腳樓之間是一間轉角屋,連接正屋與吊腳樓的所有枋片都要在這根「衝天炮」上完成。它應該處在這間轉角屋兩條對角線的交叉點上。吊腳樓房屋轉角處有兩層、三層的,每

一層都有五到七塊枋片鬥在這根「衝天炮」立柱上。每一塊斗枋眼子的位置、大小必須百分之百地計算準確，大一分或者小一分、偏一釐或兩釐、高一寸或者矮一寸都會銜接不好，甚至安不上去。這一技巧叫「衝天炮」。

6.「翅角挑」：修吊腳樓最能體現技巧的就是做「翅角挑」。「翅角挑」又叫「搬爪（方言音讀『早』）」，「爪」分「板爪」、「平爪」。「搬爪」美觀，但難度大，「板爪」技法在咸豐縣黃金洞鄉、小村鄉、清坪鎮一帶常用；「平爪」利於排水、遮風雨，活龍坪鄉、大路壩區一帶多用。「搬爪」要先找到木料，最好是略為彎曲的杉樹蔸或杉樹椿，然後印尺碼，看翹多高（一般可高出平挑的 30 度左右），怎麼翹，翹多遠。「爪」不能低於邊柱的簷口，挑上可根據主家的意願雕刻龍、鳳、花、鳥等不同圖案。瓦匠在蓋瓦時，繼續用瓦升高搬翹，則更為美觀。如果說木匠的製作是「勾勒」，那麼瓦匠的製作則是「渲染」。「翅角挑」做好了，無論你是遠觀還是近看，它都是最引人注目的地方。這一技巧叫「翅角挑」。

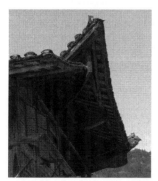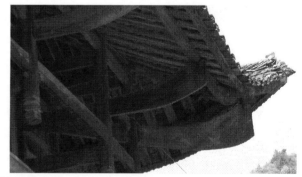

翅角挑細節

7.「司簷」：「司簷」是在屋頂前後兩個斜面交叉的下端緊鄰其屋

頂而設置的一道為下面的圍廊及板壁遮風避雨的屋簷，通常叫作「司簷」。可以這麼說，「司簷」是吊腳樓「龕子」的「同胞姐妹」，如果將「龕子」比作妹，那麼「司簷」就是姐。吊腳樓上的「龕子」有一面廊、兩面廊、三面廊的，「司簷」主要用於吊腳樓上排列在最外的一面廊之上，其他前後兩面廊都有整體屋頂前後斜面充當了「司簷」角色，而唯有最外端一面廊雖然有屋頂遮擋風雨，但由於空間高度太高，必須另再加屋簷。這樣設置，既可防風雨，而且主人往往可以在其下晾曬衣被，還可使整個吊腳樓更加美觀。

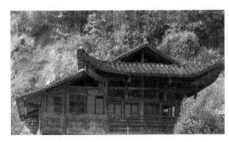

司簷

8.「看山取材」：「看山取材」，靈活運用。吊腳樓營造是一項複雜的工程，是一種建築技巧的藝術體現。只有頭腦靈活，善動腦筋，看山取材，因地制宜，才能建好吊腳樓。

吊腳樓主體結構部分的建築技法

1. 選址、屋基建造、備料及其他

（1）選址

　　土家族吊腳樓修建的第一步是選址，確定房屋修建的具體位置，這是在修建吊腳樓之前必須首先準備好的一環，皮之不存毛將焉附？當地人曾有這麼一說法：「窮坐坑，富坐宕，背時人坐堡堡上。」一句顯得通俗易懂的話，從中可以看出土家人對於選擇屋基坐場的一個基本原則，也略見土家人對居住風水的講究。

　　通常情況下，土家人選擇屋基（屋場）的位置必須符合以下幾點：一要交通便利、柴方水圓、耕作方便；二要向陽開闊、地基牢固、地勢相對平坦；更重要的要遵循最基本的「風水」原理。所謂「風水」一詞的誕生最早是由東晉時期的郭璞提出。郭璞在《葬書》

中說：葬者，藏也，乘生氣也。氣行乎地中。其行也，因地之勢。其聚也，因勢之止。古人聚之使不散，行之使有止，故謂之風水。郭璞又說：風水之法，得水為上，藏風次之。可見，郭璞提出的「風水」觀雖當時主要針對葬者事宜，但其實也涵蓋廣義上的生者居住意義上的風水內容與原則。中國有許多名勝古蹟遺址、皇宮廟塔，如我們熟知的北京故宮、西安大雁塔、河南開封府、南京中山陵都是依照風水學的原則而建造。就是咸豐縣唐崖土司城址，稍有一點風水常識的人都能覺察出那是一塊風水寶地，坐西朝東，背靠玄武山，面臨唐崖河，南北有賈家溝與碗廠溝溪澗相隔，土司子民生活在將近一平方公里的城垣內，典型的風在天空，水在地上，天地相接，人居中間，集天地人於一體。在中國，風水文化已經有五千年的歷史，土家人雖然不能科學地解釋自己尋找的是建築物吉祥地點與地理位置評價系統的概念，但從古至今已經依照「左青龍，右白虎，前朱雀，後玄武」這麼一個建房的基本地勢和方位，把這一理唸作為自己選屋基的首要條件標準，他們恪守「住者人之本，人者宅為家」、「地善苗壯」、「宅吉人榮」的信條。為了達到這樣的理想，土家人往往先要請當地風水先生架羅盤擇方位把龍脈，稱為「卜宅」或「卜居」。而咸豐縣山多地少，很難找到一處非常完美的理想之所，土家人便依山就勢，選擇一個坐北朝南，背靠青山，面對綠水，視野相對開闊的地方，坡度太大便採用「半騰式」合理利用屋基的地形地勢以改變屋基條件，吊腳樓便在這樣特殊的地理環境下誕生。土家人絕對不會選擇一處明顯前後是絕壁懸崖或者在山脈的脊上修建吊腳樓。只要細心

開挖基槽前放線

開山打屋基

基本平整屋基後慶賀

觀察就會發現，咸豐境內一棟像模像樣的土家族吊腳樓，它一定是要麼背倚山坡，面臨溪流，要麼山環水抱，竹樹掩映；要麼「左青龍」順勢而靠，要麼「右白虎」相依合圍。如今依稀可見的那些古廟舊塔大都是建在懸崖絕壁處，非架橋或登梯不能到達。土家人畢竟不是神仙，所以一般都會迴避這樣的場所。

（2）屋基建造

屋基一旦確定，接下來便要對屋基進行平整夯實，土家人叫「開山」，也叫打屋基。屋基即房屋的基礎，它是整個吊腳樓主體建築承載的地方。東漢《說文解字》十四篇：「基，牆始也」，屋基不僅是房屋所在的位置，而且還是房屋建築穩固與否的關鍵所在。屋基絕大部分若是岩山，則需要鑽眼放炮搬運岩石，若是泥土則摳石墾壤將土方運出屋基外直至平整，有的還專門開挖基槽，若基槽內全是土層而且不牢固，還要在基槽內部鋪墊岩石，使其結實穩固。土家人大多喜歡開山打屋基時開挖出的是岩山，他們心中始終懷有「根基不牢，地動山搖，基穩房固，世代健勇」的理念。

在咸豐縣的活龍坪鄉、坪壩營鎮、丁寨鄉一帶有「犁地破土」的

習俗（後面章節作詳細介紹），在黃金洞鄉、小村鄉、清坪鎮一帶打屋基時沒有明顯的「犁地破土」習俗，但主人對祖先神靈、對天上眾星、對土地菩薩都會舉行祭拜儀式，可見其人神共處、空間宇宙觀念濃郁的精神氣質。

為了使吊腳樓構架的主體建築承重構件木柱不受潮、不蛀蟲、不腐爛、安放穩固，打磉磴就很有必要。磉磴是木柱的支撐點，是木柱的墊腳石，材質要選擇帶層的青岩或花崗岩，每層大約有四五十釐米厚，磉磴的大小由所修吊腳樓木柱的大小確定，其直徑按照二倍柱徑大小計算，其厚度按照磉磴本身的直徑的〇點五倍計算。磉磴花紋形狀全憑主人喜好而定，根據其形式不同可分為圓鼓磴、方鼓蹬、平柱頂、異形頂等。在咸豐縣，用磉磴的並不多見，除非大戶人家。

（3）備料——「伐青山」（以「五柱四」吊腳樓一棟為例算出所需材料數量）

修建吊腳樓的第一步是選擇屋場平整屋基，與此同時進行的是根據設計好了的吊腳樓所需木料進行備料——伐木，土家人稱「伐青山」。

不妨以一棟三間正屋一頭吊三層的「五柱四」土家族吊腳樓為例，來計算修建這樣一棟吊腳樓所需要的木料。算出具體需求數，才能有的放矢按照所需材料上山砍伐樹木，以免造成林木的浪費。

剝皮後的木料

備好的原木料

將初步加工好的荒料「困山」

將木料加工成木板晾乾

三間正屋所需材料為：長柱二十根；瓜柱十根；挑八匹；斗枋五十八塊，穿枋需一穿十二塊，子穿（一步水）十六塊，連二枋十二塊；二穿穿枋四塊，子穿（四步水）四塊，掛枋六塊，天芊二個；梁木一根。這裡所說的斗枋是指用來連接每扇排列的枋；穿枋是指連接瓜柱組成排列的枋。

轉角廂房吊腳樓所需材料分為兩部分，一部分為轉角後由「五柱四」變為「三柱四」的吊腳樓廂房部分；一部分是轉角處的「五柱四」的半列部分（轉角以「衝天炮」方式轉角）。

「五柱四」變為「三柱四」的吊腳樓廂房部分所需材料為：長柱

八根；瓜柱十根；底層一穿枋七塊，二穿枋二塊，子穿枋四塊，連二枋六塊，挑四匹，斗枋十二塊，天芊一個，掛枋二匹。那麼二、三層所需材料與底層相當，則需要一穿枋十四塊，二穿枋四塊，子穿枋八塊，連二枋十二塊，挑八匹，斗枋二十四塊，天芊二個。

轉角處的「五柱四」的半列部分（轉角以「衝天炮」方式轉角）所需要材料為：長柱三根，瓜柱二根，一穿枋三塊，子穿枋二塊，連二枋二塊，挑二個（衝天炮上有二個挑，一個叫正挑，一個叫反爪挑）。

由此可計算，主人在修一棟「五柱四」或者「三柱四」的吊腳樓需要砍伐直徑在三十至五十釐米的杉樹約需九十根，樅樹四十根，其他雜樹二十來根。一旦計算出所需的材料，就可以上山砍樹，正式「伐青山」了。

古人云：「斧斤以時入山林。」土家人嚴格遵循古訓，上山砍樹總要遵守時令，根據需要的樹種選擇季節砍伐。由於修建吊腳樓所需要的主要木料為杉樹，杉樹多用於柱子與板壁，土家人就會在春季上山砍伐。因為杉樹需要刮皮，選在上水季節的春天砍伐，杉樹皮上了水，皮與木自然形成分離層，砍伐後杉樹皮只需人工稍作剝離，就會自然剝落下來。樅樹和其他雜樹如猴梨樹、錐梨樹、黃花梨、馬桑樹等不需要分季節，春季或夏季都可以砍伐，但一般都會選擇在夏至砍這些樹。樅樹和其他雜樹一般用於地樓板和天樓板的使用；猴梨樹和錐梨樹主要用於地樓板和地腳枋，因為猴梨樹和錐梨樹材質不容易腐爛。無論杉樹、樅樹還是其他雜樹，砍下後都需要在山林裡困上一段時間，目的是為了去皮、晾乾、定形、防裂變等，這一過程叫「困

山」。待砍下的樹木困好後，便在山林裡就地將樹木裁鋸成段，加工成板，請上三五個勞力抬回事先選定的屋基上以便進一步加工使用。

（4）主體構件加工前相關準備工作

修建吊腳樓的原料採集備齊，所需材料數量確定，主人便會請當地有名望的掌墨師進行材料的精細加工。掌墨師依據主人選擇的修建吊腳樓的良辰吉日、吊腳樓大小來確定施工班子人員的多少以及開工日子和時辰。還是以一棟「五柱四」三間正屋一頭吊三層吊腳樓為例，就大約需要八至十二人為一個施工班子，約需一百二十至一百三十個工作日。施工班子成員由掌墨師確定，一般都選擇有團隊精神與自己合得來的。施工前一天掌墨師要安排「起水」（後作詳細介紹），也稱「小起水」。到第二天或第三天，掌墨師便要「駕滾馬」，也稱「大起水」。這一套祭拜儀式完畢，緊接著還要在「滾馬場」外燒紙以安撫孤魂野鬼，清淨場地。

2.承重主體部分的建築技法

（1）木柱的形式、規格、加工與技法

柱，是吊腳樓主體構架部件中承載重量的主要部件，吊腳樓屋頂、屋面、椽子、檁子、梁木、斗枋等都是由木柱支撐。根據外形特徵，柱的形式一般有兩種，即圓柱和方柱；根據柱上下收的不同，有直柱、拔尖柱、直拔柱、梭柱、中弧柱等；根據柱兩頭的橫截面形狀

的不同，又可以分為抹角柱、梅花柱、爪楞柱等。現在土家人修建吊腳樓一般用的柱子多為圓柱或方柱。

柱的規格，土家匠師們大都是憑經驗判斷。一棟三柱二或者五柱四的吊腳樓，所需柱的規格一般扁六釐米或八釐米，依木柱的大小外面扁度大些。宋代建築專家李誡編著的《營造法式》中規定：「凡用柱之制，若殿閣，即徑兩材一契，余屋，即徑一材一契至兩材。若廳堂等屋內柱皆隨舉勢定其短長，以下簷柱為則。」清工部《工程做法則例》規定：清式柱徑規定為六鬥口，等於宋式四材，其柱高六十鬥口，為徑之十倍，於是比例上，柱大而斗栱小，逐形成斗栱纖小之現象，其補間鋪作（清稱「平身科」）乃增多至七八朵。《工程做法則例》也好，《營造法式》也罷，工匠們從理論上系統掌握精通的甚少，但他們憑自己多年實踐經驗已經掌握了木柱的大小尺寸方面的規格。

既然柱是主要承重構件，在備料過程中就要事先仔細檢查木料的質量，檢驗有無腐朽，有無蟲蛀，有結疤、裂痕、斷紋的柱料都不是好柱料。若是剛砍下的木材，其含水分較重，需要做乾燥處理，那麼，在備料時需要考慮「加荒」，即木料去皮後還要比實際尺寸稍微大一點，以備後續加工。荒料的直徑以柱料小頭直徑計算，選好後將其刨直，削圓，刮光。

製作加工圓柱的方法是先在荒料兩頭截面畫十字中心線，使其對應，以其中一頭截面十字交點為圓心，以圓外切正方形為基礎等分圓周，將木料沿圓周依次刨去四方線外切、八方線外切、十六方外切、三十二方外切直至刨完外沿棱角部分最後成圓。咸豐縣域內的吊腳樓

柱頭大多呈圓形，但柱腳大致呈方形，即上圓下方。

　　土家工匠們在加工木柱時總遵循這樣一個原則：一盤柁頭，二鋸檁，三鋸柱子立得穩。意思是在加工柱頭時，在製作梁頭刨料時要一次性從上鋸到底，若是鋸一半翻過來再鋸一半會使得截面不在一個平面上而會起棱角；在加工製作檁子時，檁子的上端需做有榫頭，這個榫頭又是個半邊榫，所以需要鋸兩下，故為二鋸檁。為了使柱子立得穩，加工柱子一頭的截面時，鋸子從三個不同方向朝中心鋸並留中心處不鋸完，最後留下未鋸完的用錘子錘掉接頭，這種做法主要還是為了確定截面保持在一個水平面上，三點確定一個平面，柱頭立在地面上就很穩妥。

　　荒料加工完成柱頭成形後，就需要畫線加工確定榫位、榫頭、枋口、卯口等。畫線時首先在柱頭與柱腳兩端標出十字中線，兩中心點要對應，然後用墨鬥將迎頭中線彈在柱身上，中線要彈印在柱面質量好的一面，並將這一面朝向顯眼位置，把有瑕疵的柱面朝向內或者不易覺察的一面。接下來便利用準備好的托篙在柱身的中線上標出柱頭、柱腳、榫位和枋口，與此同時，必須保證各個榫位枋口不重疊不錯位後，用畫扦畫出榫位、榫頭、枋口、卯口等。在畫線過程中，不僅僅是畫出線，還要標記分明各條線的名稱、榫的名稱（公榫、母榫），以免混淆。一旦畫完標明就可以進行鑽枋口打榫眼了。在打榫眼時必須注意分清是穿眼還是半眼，穿眼要打得平滑又順直，半眼要不能太深；在留柱頭的榫肩時不要急於求成，要待匯榫完畢後再鋸，以好補漏方便修改；在打枋口和卯口時，口過小或太大都會給安裝帶來不便。為了避免安裝的麻煩，一般工匠會用「漲眼」一法，「漲眼」就是將卯口或者枋口稍微放「寬鬆」一點兒，一般寬鬆出卯口的十分

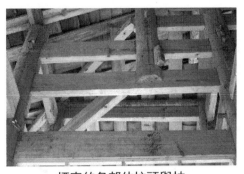

標字的各部位柱頭與枋

之一大小，等裝配扶正後用木楔將漲眼塞緊。

其他柱如金柱、瓜柱、山柱等的做法都與中柱基本相同，程序與上完全一樣，只是在榫位、榫頭、枋口、卯口等標記上位置不同而已。只是瓜柱不落地騎在枋上，需要做榫卯連接。

在柱、瓜加工完成後，木匠將加工好的各個柱頭和瓜柱畫字做標記，如西中中柱、西中前二騎柱、東中前二金柱、東中中柱、東中後二騎柱、東中前簷柱上斗、東中前簷挑、西中中柱等都用畫扡做好標記，所標記的字近似於「鬼畫桃符」，旁人是無從知曉其中含義的，只有他們自己清楚每個符號代表什麼柱頭以及什麼位置的柱頭。瓜柱間的距離分老式和新式不等。老式間距為二點五尺或者二點六尺，新式間距為二點八尺或三尺。由此可見，新式是為了更有效地節約利用材料。

西中正二金柱、東中後二金柱、
西中前正騎柱斗枋

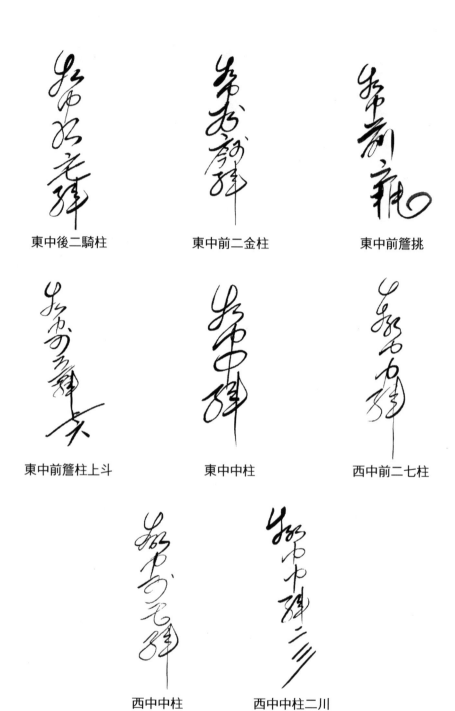

東中後二騎柱　　　　東中前二金柱　　　　東中前簷挑

東中前簷柱上斗　　　　東中中柱　　　　西中前二七柱

西中中柱　　　　西中中柱二川

師傅在滾馬上清理柱頭

精細加工木柱

1.確定柱心和量直徑　　2.八方線切　　3.十六方線切　　4.刨直砍圓

5.柱頭、柱腳彈出柱身線

迎頭中線

6.留口線

柱中線
枋口線
銷口線
樺位線
迎頭中線

7.加工完成

枋口線
銷口線
公樺

木柱加工圖

（2）檁子的形式、規格、加工與技法

檁是吊腳樓主體構架部件中的主要構件之一，位於梁端和柱頭上部頂端，與梁架構成九十度直角搭配，直接承受屋頂荷載，所受力直接向下傳遞給梁架、柱架直至地面。

檁沿著房屋屋脊方向擱置，根據所在的擱置位置不同，可分為正身檁（正屋上的檁子）、簷檁（緊靠屋簷位置的檁子）、金檁（靠金柱的檁子）、脊檁（靠梁位置的檁子）、梢檁（屋頂檁子梢頭向外延伸出去的檁）、搭交檁（轉角屋處兩根檁木相互交叉搭配的檁）等。

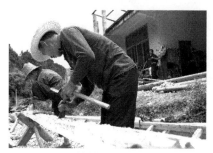
簷檁的加工

加工好的簷檁

在製作檁子時，要根據各部位的需要進行不同檁子的加工。首先將初步加工好的檁木的兩頭（兩端）迎頭標出十字中線位置並畫出十字中線，用墨鬥在檁木身上的四面彈出，接著按照托篙上標記好的房屋面寬在檁身上標出檁木的肩膀尺寸，標出檁木兩端榫卯大小長度，然後在一端畫出榫頭，另一端畫出卯口，最後可以按照檁木下的柱或梁的碗口大小按線加工。加工時，榫的長度大約取檁徑的三分之一。至於榫卯的位置，土家族吊腳樓一般是按照東為榫西為卯，南為榫北為卯，一切遵循「曬公不曬母」陰陽八卦的天地宇宙和諧原則。

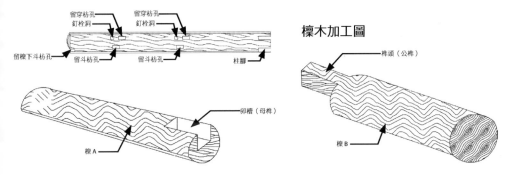

留穿枋孔
釘栓洞
留穿枋孔
釘栓洞
留楝下斗枋孔
留斗枋孔
留斗枋孔
柱腳

楝木加工圖

榫頭（公榫）

卯槽（母榫）

楝A

楝B

（3）梁與枋的形式、規格、加工與技法

梁和枋是吊腳樓上構架部件中的主要部分，其中梁是吊腳樓上構架承重構件，枋是輔助和穩定構架的連繫構件。梁與枋的加工製作跟柱子加工程序相當，只是形狀略有不同、加工榫卯不同而已。

梁和枋的加工步驟是（這裡的梁指非中柱上方與枋相互串聯的梁）：首先按照設計好的構件所需將大致加工過的荒料進行精加工，將多餘的寬厚長短去除。再選擇一個面作為梁、枋的底面，將其刨光推平使兩棱在一個水平面上。底面加工完成，以底面為基準加工兩側。加工兩個側面時，畫出所需要的寬度並用墨斗彈線，沿線去除多餘部分直至平滑順直。最後，按照吊腳樓主體構架不同的位置上所需要的各種梁與枋進行進一步加工，如挑簷梁、骨幹梁、穿枋、斗枋等的加工都有細小差別。

下面以枋的精加工為例具體說明其加工方法和秩序，工序大致分為四個流程：截頭→開榫→斷肩→滾棱推鉋。即先在經粗加工過的木料兩頭的截面上畫十字中線，將線彈在枋身上各面，在枋身的四

個面以距棱十分之一枋厚處彈出滾棱線，算出柱與柱之間的距離（不包括柱身直徑的距離），將距離尺寸標在枋身上，再向兩端加上榫的長度，去除多餘部分，再以柱頂面為基準，在枋的上下底面畫出柱頭圓弧，以這個標準確定柱子外延與枋身的交叉點，從交叉點反方向畫弧線便是枋肩線，再以枋中線為基準畫出榫眼位置按線進行加工。

另外，還得介紹一下挑簷梁以及挑、簷、梁三者之間的關係。挑簷梁是指穿過屋簷柱頭後露出來上仰的部分，平常只叫「挑」，而沒正規地稱為「挑簷梁」。「挑簷梁」在吊腳樓沒有屋簷廊的條件下，也給主人提供了比較寬敞的一步架的空間距離，保證了房屋簷廊的美觀和適用。「挑簷梁」做榫穿過簷柱露出來的部分叫「挑手」，有大戶人家採取雙層做法，將簷出挑做成兩道安置在方形鬥上，即「雙挑簷」，在咸豐的活龍坪鄉、坪壩營鎮一帶至今還有保存，不過咸豐絕大部分地方都採用一道「挑簷梁」。

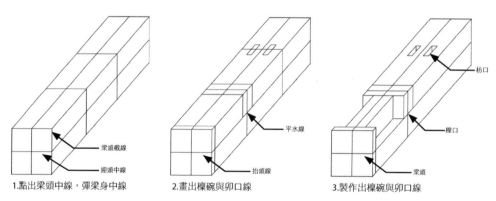

1.點出梁頭中線，彈梁身中線　　2.畫出檁碗與卯口線　　3.製作出檁碗與卯口線

枋的加工示意圖

加工好的穿枋

加工好的斗枋

加工好的檁子

（4）礎磴的形式、規格、加工與技法

礎磴即柱礎，土家人習慣叫礎磴。礎磴是木柱下所墊的石　，主要用於承受木柱以上傳遞的荷載。礎磴一般用質地堅硬耐磨的青岩精製加工而成，既防水又防潮，不容易腐爛又穩固，起到保護木柱的作用。

礎磴的形式各異，花樣多端，從形狀上分類有圓形、方形、寶瓶形、六邊形、八邊形、瓜瓣形等；從花樣上分類有動物圖、蓮花圖、波浪圖、龍鳳呈祥圖、花鳥圖等。

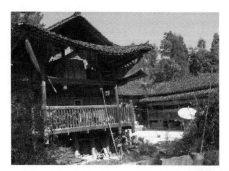

吊腳樓中的挑

做挑的木料

　　磉礅的大小規格根據它所要墊的木柱的直徑大小確定，沒有固定規格，柱子大則磉礅大，反之一樣。只是在挑選石材時要選準，磉礅的加工並不由木匠師傅完成，而是由專門的石匠加工。他們憑經驗和眼力就可以判斷石質的好壞，譬如從石頭的外形、色彩或者有無裂紋等去判定是否能用；選定石頭前用鐵錘敲打，從聲音上也可以判斷好壞，好的石頭聲如洪鐘。

　　加工磉礅時，先測量石料寬窄厚薄，打磨出磉礅毛坯，即大致成正方體的一塊毛坯石頭後，再在石身上作精雕細刻，加工成圓形、方形、寶瓶形、六邊形、八邊形、瓜瓣形，之後還要在磉礅上雕刻出各種各樣精美的花紋、圖案，這就全憑石匠的一雙巧手了。

加工的階岩石

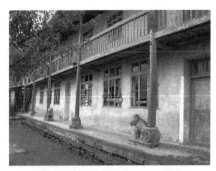

五穀坪精靈宮階岩石及礎磴

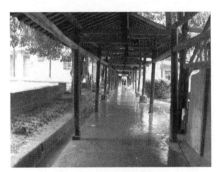

尖山中學長廊礎磴

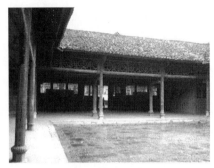

蔣家花園廊柱礎磴

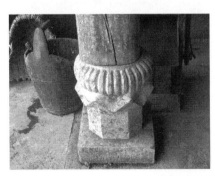

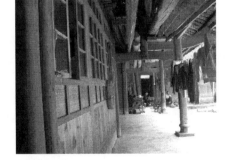

清坪車盆宕吊腳樓礎磴

（5）轉角屋的形式、規格、加工與技法

在正屋與吊腳樓（廂房）之間的連接處立一根粗大的柱（中軸柱），這根中軸柱叫「衝天炮」。由於中軸柱上有數根穿枋生在其上，活像傘把上的無數根支撐傘布的針骨，所以人們又形象地將這根柱子稱為「傘把柱」。「傘把柱」巧妙地將正屋與廂房連接起來，它是修建吊腳樓十分關鍵的構架部位，是轉角處最重要的承重體架，也是區別於其他民居的特殊構件。正屋與吊腳樓之間是一間轉角屋，連接正屋與廂房的所有枋片都集中在這根「傘把柱」上，「傘把柱」正好處在這間轉角屋兩條對角線的交叉點上。所以，這些穿枋的穿眼、榫卯的大小、高低、長短得相互吻合，否則就不能自然轉角與連接了。

轉角屋分為平梁轉角屋、貓洞轉角屋和馬屁股轉角屋三種。平梁轉角屋的特徵是正屋的中柱與轉角後的廂房的中柱一樣高，正屋與轉角後的廂房都有半列的排扇，五柱四轉成五柱四，也可以轉成三柱四，這種轉角形式一般很少見；貓洞轉角屋的特徵是轉角後的廂房的中柱與正屋的大騎柱一樣高，因地勢原因整體上轉角後的廂房比正屋要矮一步水，無形之中在轉角處屋頂形成一個三角形的孔，所以稱貓洞，五柱四的貓洞轉角屋就只能轉成三柱四，這種形式又叫枕頭水（黃金洞鄉麻柳溪羌寨姜友朋家的吊腳樓就是典型的枕頭水）；馬屁股轉角屋的特徵與前兩種基本相同，但轉角後的廂房是整列而且靠後延伸出去一半間房屋的進深，比正屋多出半列排扇，形似馬屁股模樣，故稱「馬屁股」。

轉角屋要亮出巷子，即過道。過道的寬窄可以根據主人家的地勢所定，最寬的有八尺，最窄的有四尺（麻柳溪羌寨姜文建家吊腳樓）。

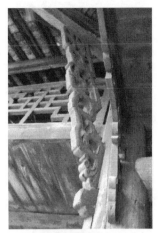

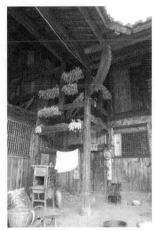

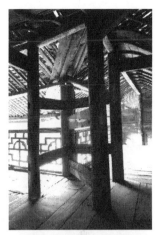

室內轉角立柱　　　轉角外廊衝天炮（傘把柱）　　蔣家花園轉角屋結構

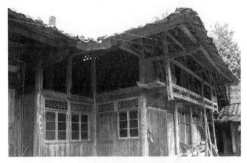

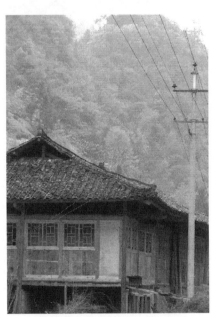

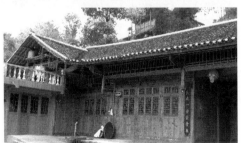

貓洞轉角屋與馬屁股轉角屋　　　　　平梁轉角屋（一）

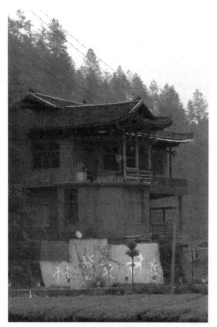

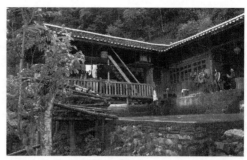

平梁轉角屋（二）

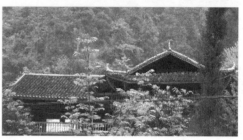

貓洞轉角屋

3.房頂部分的建築技法

（1）椽子的形式、規格、加工與技法

　　土家人稱椽子為椽皮，它是吊腳樓屋頂部分屋面的主要構成部分，主要作用是支撐瓦面。

　　椽皮的形式多樣，根據不同部位的用椽，主要分為如腦椽、花架椽、簷椽、飛椽、板椽、頂椽等；其他還有大連椽、小連椽、閘檔椽、椽碗、瓦口、裡口木等；根據形狀又可以分為圓椽、方椽、荷包椽。土家族吊腳樓一般用的是方椽。

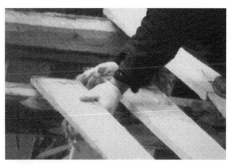

釘椽皮

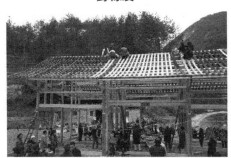

釘好後的椽皮

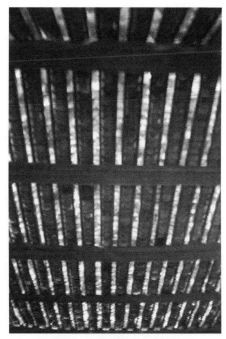

從室內角度觀察到的椽皮

　　基於吊腳樓主體構架屋頂主要是硬山或懸山，屋頂坡面斜度不大而且不另做其他曲線，腦椽跟花架椽之間、花架椽跟簷椽之間形成的傾斜度大體一致而且坡度平緩，按照房屋主體構架大小，將木料加工成四吋寬、六至七釐米厚、上厚下薄的長木條，木條釘在橫梁枕木上即可。根據吊腳樓修建的大小，所需要的椽皮的數量也不一，但加工椽皮的樣式、規格、長短、大小、厚薄都必須統一，而且在固定釘裝在橫梁枕木上時，每一條椽子之間的間隔大小必須與事先準備的青瓦的大小一致，椽與椽之間大約取三吋八左右，間距大了，青瓦無法上蓋，間距小了，不僅浪費材料，鋪墊青瓦時在屋頂造型上會受到影響。另外，椽子的長短必須一致，尤其是在屋簷口的椽皮如果與簷口不一致，那麼我們就得進行「撩簷斷水」（在前面吊腳樓營造的主要

流程中已經提到過）的處理，否則會影響整個房屋的美觀。一旦「撩簷斷水」完畢，掌墨師這時就會將前階段「敬魯班」時用的所有東西全部燒掉。

（2）鋪瓦的形式、規格與技法

瓦是土家族吊腳樓鋪蓋房頂的一種建築材料，主要用泥土燒製而成，具有保溫、隔熱、遮風、擋雨、抗凍的功能。土家族吊腳樓蓋瓦的特殊方式也起到了裝飾美化的作用。

瓦按形狀分為：平瓦、三曲瓦、雙筒瓦、魚鱗瓦、牛舌瓦、板瓦、筒瓦、滴水瓦、溝頭瓦等；按有無釉面分為有釉瓦和無釉瓦兩種。咸豐土家族吊腳樓是普通百姓的居住之所，採用的瓦均為普通無釉青瓦。

據資料顯示，我國很早就使用板瓦，也就是今天我們叫的板青瓦。早期板瓦的尺寸較大，西周時期的板瓦尺寸大約在五十五釐米×三十釐米左右；明清時期就縮小到二十釐米×二十釐米；而到中華民國後，板瓦尺寸就縮減至十九釐米×十九釐米了，可見板瓦的尺寸一直在縮小，有可能是因為其質地是泥土易碎的緣故。

在房頂蓋瓦時，先要將瓦傳上屋頂。通常傳瓦的辦法是安排七八個壯勞力站成一隊，在吊腳樓屋簷下架梯傳瓦，也就是將青瓦聚成五匹左右一摞一摞的，通過他們的手接力傳遞，將瓦傳遞到屋頂有計劃地順椽皮間的空隙集中碼放，然後再開始鋪瓦。鋪瓦首先從簷口開始向屋脊而上鋪設，先鋪底瓦（即兩根椽子之間鋪設成溝的瓦），也叫

溝瓦或陰瓦。簷口底瓦部位鋪設是最關鍵的環節，一般由有經驗的老師傅完成，兩根椽子之間鋪設一道底瓦，鋪設時邊鋪邊抹泥灰，不然瓦片會下滑。鋪設完兩道底瓦後再鋪蓋瓦，也就是鋪兩道底瓦之間的椽子上的瓦，蓋瓦亦稱陽瓦。鋪設蓋瓦時，要先在簷口底間瓦楞內填抹泥灰放置泥瓦當或者將三五片青瓦摞疊放置在簷口蓋瓦下，每片瓦鋪設時都要抹泥灰，將蓋瓦的邊沿腳落在底瓦楞上。無論底瓦還是蓋瓦，師傅們都遵循「蓋七露三」的原則，由下而上，層層疊放。

在鋪瓦的過程中，常常伴隨著對屋脊的處理，這一招是檢驗和評判瓦匠師傅工藝水平高低的尺子。一個技藝精湛的瓦匠師傅，不光是鋪瓦的技術過硬，還要具備處理屋脊和為屋脊扳爪的本領。

咸豐吊腳樓屋脊處理一般以「清水脊」見多。「清水脊」的意思是沒有複雜的花樣與裝飾，像清水一樣清澈潔淨，形容不加過多繁複的工藝。簡單點說就是在對硬山與懸山類吊腳樓的屋頂簷角處加以輕度起翹裝飾，常用的裝飾如「龍抬頭」、「亮孔寨」、「蓮花瓣」。在此得簡單地對硬山與懸山屋頂作些解釋。所謂的「山」，是指屋頂前後兩個斜面，現代平房就無所謂「山」了。硬山屋頂是指房頂有一條正脊和四條垂脊，屋頂斜面在山牆牆頭處與山牆齊平，沒有伸出部分，瓦面下沒有斗栱一類的支撐，它的特點是單調簡潔，而且前後屋頂斜面坡度較大；懸山屋頂與硬山屋頂區別不大，主要區別在於懸山屋頂斜面伸出山牆外，伸出延展部分靠出簷（也稱挑或檁）承受，而且出簷還微微向上翹起，使超出山牆外的屋簷形成如雄鷹展翅高飛的姿勢，給人一種蜿蜒的曲線美，因而屋面坡度明顯降低。當然還有一種叫歇山屋頂的，歇山屋頂是一種相對奢侈的屋頂建築樣式，在咸豐縣內這樣的形式並不多見，幾十年前小村鄉大村村有一個曝亭是典型

代表，如今已不見蹤影，現今保存較好的唯有一處尖山鄉嚴家祠堂內的曝亭。「龍抬頭」一般在廂房屋角兩端或正屋兩頭屋角用，而「亮孔寨」、「蓮花瓣」用於正屋中央屋脊。

「清水脊」的正確處理流程是：首先將摻灰泥倒在屋脊其中一頭頂端，然後在抹好灰泥的屋脊頂端垂直疊放一摞（5-8匹）瓦，每匹瓦之間用灰泥黏貼，然後沿著原屋脊線依次疊放瓦片直至覆蓋垂直疊放的瓦墩，待安置穩妥便以此屋脊向另一頭屋脊拉水平線，用同樣的方法安置瓦片，使其兩端屋脊保持在同一水平線上，屋脊的兩端與中間形成凹下的弧形曲線，兩端又輕微翹起，這樣，屋脊略像一條昂首而起的蛟龍，所以這種脊叫「龍抬頭」，是「清水脊」做法的其中一種。對屋脊進行處理後，有的房主人為了使房屋更加美觀，也可以在其上進行一些複雜的花樣設置，如在屋脊的正中央用瓦砌成形狀各異的花瓣、橢圓、倒八字、三角形等。另外，近年來隨著人們生活水平的改善和經濟收入的增長，人們不僅將自己的居住條件和環境進行改善，還從審美的角度對自己的房舍加以美化。譬如，將房頂整個屋面鋪上青瓦，然後在屋面與正脊相連的地方即屋脊統一安裝上一層薄薄的白色瓷磚，看起來屋脊呈一條白色的直線，這樣與大面積黛青色的瓦面對比強烈，輪廓鮮明。這樣的吊腳樓一棟棟鑲嵌山間，遠遠看去，彷彿是專門由文人畫師參與設計出的「自然山水園林」，這樣的自然山水園林如今在咸豐縣各鄉鎮的村莊裡已形成一道道獨特的風景。

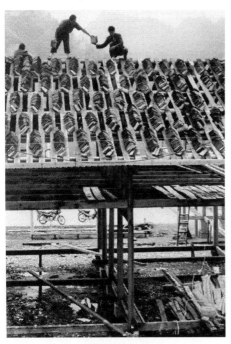

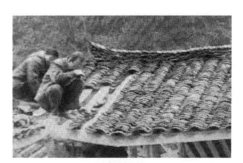

鋪瓦

傳瓦上屋頂

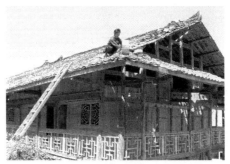

鋪瓦垛脊

　　值得一提的是，鋪瓦既講技術又講工藝，在鋪瓦全過程中，由於師傅置身於房頂，整個身體僅靠雙腳蹲踏於屋椽上，所以危險伴隨始終，鋪瓦時需格外小心，否則一旦墜下房後果將不堪設想。

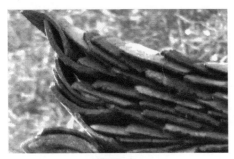

鳳尾脊

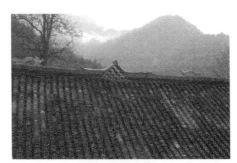

雙鳳朝陽脊

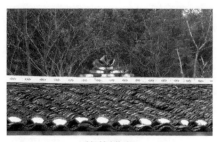

蓮花瓣脊

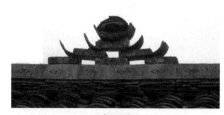

碗口脊

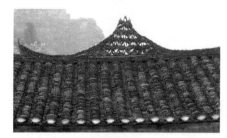

梅花瓣脊

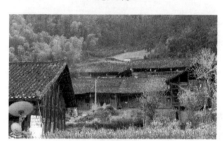

清水脊

4.框架結構平面示意圖

吊腳樓建造構造平面示意圖

吊腳樓建造立柱平面示意圖

吊腳樓二樓挑枋平面示意圖

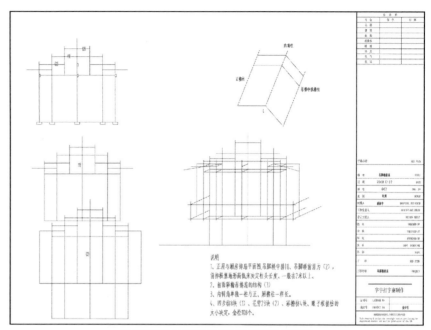

吊腳樓正屋與廂房排扇平面示意圖

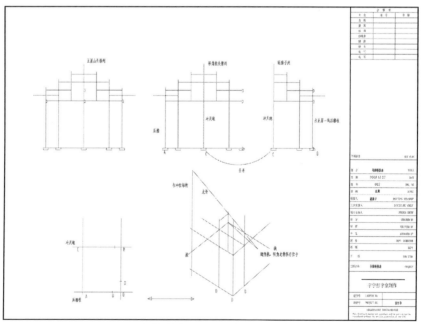

吊腳樓轉角與正屋連接平面圖

（八）
吊腳樓的裝修

1.板壁的形式、規格、加工與技法

　　吊腳樓主體構架落成後，接著就要進行裝修了。裝修涉及門窗隔扇、天花吊頂、室內斷隔、家具陳設等等。其實，房頂部分椽皮的安置、瓦的鋪設、屋脊的設置嚴格來說都屬於裝修部分，本處只針對吊腳樓房屋的門、窗、欄的裝修作一些簡單介紹。

　　「聚沙成塔，集腋成裘」，「千里之行，始於足下」，「不積跬步，無以至千里；不積小流，無以成江海」。一棟吊腳樓主體的落成似乎標誌著整個建築樣式得以呈現，柱與柱、柱與枋、柱與梁固然支撐起整個吊腳樓的大架，但沒有板壁的圍合，沒有門窗的開啟，沒有地樓板、天樓板的整合始終不能稱其為一棟標準的吊腳樓。加之一棟屋的修建，大多是主人想改善當前居住環境和條件而進行的，年長年少、

婆媳兒女，總要有合適的房間來安頓，那麼板壁的裝修就是首要的了。

土家人裝修板壁的材料需枋、板，其裝法大致有三種：一是一板一焊法，二是落堂法，三是平縫法。

一板一焊法是指一塊公子板，一塊母子板，一塊連一塊地拼裝，公母二板兩面都不齊整；落堂法是指板兩面平，而枋不平，多用於做門的板壁；平縫法是指板與枋一樣平，但板兩面不平。現在土家人多採用第三種裝法——平縫法。第一種雖然省時，裝起來快，但沒有第三種裝法美觀精緻。無論落堂法、平縫法，還是一板一焊法，其所裝用的板子沒有固定尺寸，都是依據主人所備材料量體裁衣而定。

在裝板壁的過程中，除了偶爾用畫線工具和割鋸工具外，以鉋削工具為主，因為裝板壁需要做很多的精細加工，除了將分板用清刨把表面刨光，淨刨、挖刨、線刨這時候也得逐一派上用場，各種大小不同的鉋子可以刨出不同的弧線、線槽、線腳，依據房屋的高矮板壁相生相接刨出需要的弧、槽、腳。十天半月堂屋圍合而成，數月半載火鋪房、臥室、人間、廂房、姑娘樓的板壁圍合空間都在木匠師傅的飛刨推拉中誕生。

當然，這個板壁的裝修並不單指圍合用作牆體的部分，還有為了防潮、防蟲、防塵而裝修地樓板和天樓板。地樓板和天樓板的裝修程序和方法跟牆體板壁裝修方法一致，只是方向不同而已，一個是倒立，一個是豎立罷了，但方法要簡單得多。

落堂法

平縫法

一板一焊法

木匠師傅正在裝地樓板（俗稱「鎮樓板」）

2.門窗的形式、規格、加工與技法

　　門，是建築物的出入口，又指安裝在出入口能開關的裝置；門的又一概念為：「在堂房曰戶，在區域曰門」，這不僅道出了門戶的區別，也道明了門的類別。窗，即在建築主體的前後左右的壁上開鑿的洞口，用以使光線或空氣出入。事實上，窗和戶的本意分別指窗和門，而在現代漢語中窗戶則單指窗。

　　門和窗都是吊腳樓房屋結構的重要組成部分，作用均為通風與採光。門按照空間範圍的大小可以分為兩類，一類是劃分較大區域的門，如城門、門樓、牌坊等等；一類是指建築主體的一部分結構，即

本處涉及的房門、院門等。

　　吊腳樓房屋的門稱為板門，用木板做面，用木枋做框，整合加工成長方形厚重的實體門扇，方便主人進出，起著分隔與疏通以及防衛的功能。根據板門的大小，土家族吊腳樓偏房與輔助房門一般採用單扇板門，堂屋大門或者院大門都採用雙扇板門；根據板門的加工工藝可分為棋盤板門、鏡面板門、可拆卸板門。

　　棋盤板門是指有門框與條幅的門，其做法是以邊梃與上、下抹頭組成邊框，接著在框內置條木若干，將門裝成格子狀，然後在門框的正面釘上與框大小吻合的木板即可；鏡面板門是指無框的板門，做法是將厚木板豎排拼合釘起，接著在門板的背面釘以橫木穿帶連繫以此固定，這一板門做法簡易；可拆卸板門多見於古村落集鎮上的商鋪店面，做法是用多塊木板插入門板槽中拼合而成，逢場日開店時將門板拆下，打烊時將門板拼裝回去，這種板門現已不多見。

　　土家族吊腳樓的房門是以什麼做法為主呢？據土家匠師姜勝健介紹：咸豐吊腳樓房門多以棋盤門與鏡面門相結合為主，即做門時首先按照做棋盤門的方法做門框，做門框時先不將門框固定，而是用榫頭相連，可松可緊，再在門框內裝上刨好的木板，直至用門框將板面包合打緊榫頭固定。土家族民俗風氣濃厚，也就有很多講究，根據吊腳樓房間位置的不同，房門的名稱也不同，做法也隨之變化。如從堂屋進火鋪房的門稱為財門，此門在尺寸上要大於其他位置的任何一個門（除堂屋大門外），這個門一般高八尺，寬二尺二吋八，上下一樣大；火鋪房後若設置有房間，那麼這間房的房門稱為主門，此門下寬上窄，下比上略寬一吋左右。只要細心觀察，你就會發現，土家族吊

腳樓的這兩個門都帶有如此風格特點。另外，對於門與門之間位置的設置還有很多講究，如除了堂屋裡兩邊可以設置對開對稱門外，其他位置均避免設對開門；尤其財門對面如有門，它們之間設置時就要相對錯開而要迴避對應；正屋裡面的門都要靠近堂屋開；香火也不能對堂屋大門；堂屋設置退堂屋開的門叫生門；舊時，堂屋都興裝大門，而且大門上都置門錘，現今都已取消。

　　窗的形式多樣，花樣繁雜，主要有直欞窗、檻窗、花窗、支摘窗、橫批窗等形式。直欞窗又分為板欞窗、破子欞窗、一馬三箭窗。花窗和檻窗是所有窗子中規制最高的兩種，其雕刻精美，做工考究，一般不是綴以花鳥蟲魚、花卉植物、龍鳳虎豹，就是綴以萬壽福字、吉祥如意其上，這類窗常見於古建築。土家族吊腳樓現多採用一馬三箭窗，條件優越的採用一馬三箭兼支摘窗合二為一，使用便捷，靈活多變。

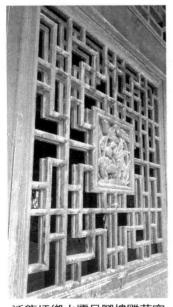

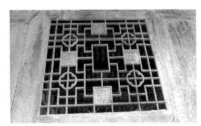

尖山鄉嚴家祠堂窗花

活龍坪鄉水壩吊腳樓雕花窗　　　　小村鄉冉家大院雕花窗

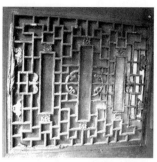

清坪鎮劉家院子雕花窗　　　　　坪壩營鎮蔣家花園雕花窗

堂屋左右對開門　　　　　　　　堂屋大門與窗

單開門　　　　　　　　　　　財門

雙開門

3.龕子（欄杆）的處理與技法

龕子又名簽子，古時土家族常稱作「牢檻」或「獸籠」，因這兩個稱呼稍微有些對吊腳樓不太尊重的感覺，故而漸漸消失。平常土家人常稱龕子為欄杆，它是設置在廂房上的走廊，是土家族吊腳樓廂房上最搶眼的部分，也是吊腳樓最精彩靚麗的部分，是吊腳樓裝飾裝修部分的精華所在。

一棟標準的吊腳樓必須要有龕子。龕子是土家族吊腳樓裝飾結構中最主要的部分，也是裝飾最主要的手段，可龕子似有自知之明，它絕不喧賓奪主，只是靜默於廂房，恭恭敬敬地立在一旁。吊腳樓的龕子實際構造是由吊腳樓挑枋和挑柱支撐，挑柱下端不落地，挑柱與挑枋組成懸空結構，整個負載由挑柱與挑枋共同承擔，上覆蓋翼角飛簷的「歇山頂」後形成的一個空間走廊。這樣，龕子不僅給整個吊腳樓賦予了美感，而且還承擔著土家人生活的部分內涵，諸如乘涼觀景、

納鞋織布、晾曬衣服被褥、陳列農產品等，都由它參與完成。

　　對於不同結構的吊腳樓，其龕子的處理也就不一樣。如果吊腳樓為三層，需要分別在二三層的各面設廊出挑，挑廊與挑枋的寬窄長短就需要合理布局，那麼就需要留廊步寬約二點八尺，出簷深度為兩挑兩步或三挑兩步，以此為標準設置龕子。龕子的造型也千變萬化，有「回」字格、「千」字格、「萬」字格、「中」字格、「喜」字格、「亞」字格、「d」字格等花樣欄杆，最簡單樸素的數椽皮板。挑柱的上下還雕刻各種造型，將挑柱頭或者柱尾雕成「瓜」狀，柱身雕刻各種花紋，使其生動有趣。對於各類型結構的吊腳樓，如左右對稱吊腳樓（兩頭吊）、左右不對稱吊腳樓（一頭吊），其做法基本相同。龕子一旦做成，整個吊腳樓騰空而起，空透輕靈，亭亭玉立，婀娜多姿，文靜雅緻；高高的翹角、精細的裝飾、輕巧的造型，或居於坡地，或臨於陡坎，或架於溪溝，美輪美奐。

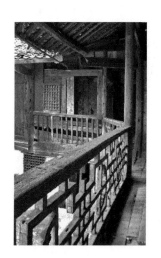 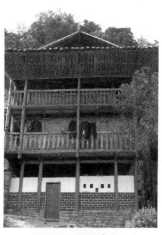 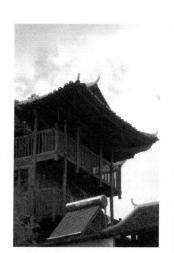

王母洞民居龕子

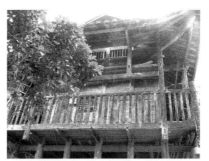

麻柳溪村灣口上李家大院龕子

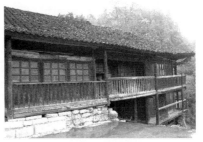

麻柳溪村謝家四合院龕子　　　　　清坪鎮楊家院子龕子

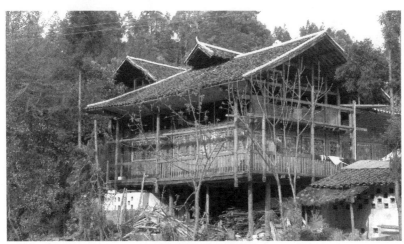

麻柳溪村王家大院龕子

三

土家族吊腳樓的傳承譜系

因吊腳樓是咸豐縣土家人居住的主要方式，吊腳樓的留存，使其技藝也就隨之相傳於世，可以說咸豐縣土家族吊腳樓營造技藝傳承狀況總體良好。在傳承方面，經筆者走訪調查，初步為咸豐縣域吊腳樓實體保存很好的幾個鄉鎮擬出了幾支代表性的傳承隊伍與譜系，如黃金洞鄉麻柳溪村吊腳樓營造技藝傳承譜系、小村鄉吊腳樓營造技藝傳承譜系、丁寨鄉吊腳樓營造技藝傳承譜系、大路壩區吊腳樓營造技藝傳承譜系、活龍坪鄉吊腳樓營造技藝傳承譜系。這些傳承隊伍尤其以黃金洞鄉麻柳溪村隊伍最為龐大，在這個約十平方公里僅有三百餘戶的村落裡，幾乎家家戶戶四十歲以上的男主人都會木工。經查這個村落的多支傳承分隊，其祖師爺都是李啟懷，他的得意弟子王銀山所帶徒弟金樹林的一支分隊傳承人最多。李氏祖師傳承的這支隊伍今天仍然活躍在咸豐縣的各個村寨，哪裡有需要，他們的身影就出現在哪裡，如姜勝健、王兆由、王清安、謝明賢、謝偉等等。在李啟懷的傳承下培養出了一代又一代的能工巧匠。這些人中，現仍在從事吊腳樓營造木工技藝的，年齡最大的有近古稀的謝明賢，年齡最小的有二十剛出頭的謝磬宜。對這支隊伍的熟知，並不是因筆者在這裡土生土長，也並非筆者跟他們沾親帶故，而是因為他們的確是一支不同尋常的隊伍，一支可歌可讚的隊伍，一支該被銘記的隊伍。

（一）
黃金洞鄉麻柳溪村吊腳樓營造技藝傳承譜系

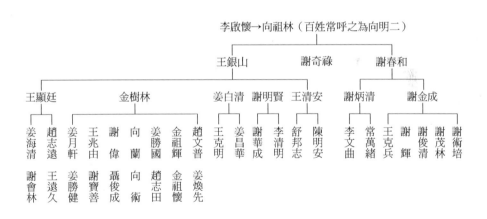

謝明賢，一生從事吊腳樓修建，當地百姓都稱他為謝木匠，現為當地吊腳樓建造土木工程師。他的傑作在咸豐境內隨處可見，在土家族吊腳樓營造技藝方面為社會作出了較大貢獻。

謝明賢

二十世紀五六十年代時，謝明賢是黃金洞鄉麻柳溪村大隊的會計。謝明賢從小聰明好學，尤其對珠算情有獨鍾，珠算加減乘除法對他來說輕車熟路，算盤珠子在他的指間彷彿粘連在他指尖一樣，見不到算珠的上下移動，只能聽到算珠的敲擊聲。在那個沒有電子計算器的年代，算盤是他最高級的計算器，他能成為當時當地出色的會計也與他熟練的珠算技藝有關。

謝明賢的吊腳樓營造技藝師從名師王銀山。一九七三年，他正式拜王銀山為師傅，開始學習吊腳樓營造技藝。王銀山雖然待人誠懇，但受「嚴師出高徒」的思想影響，對自己所帶的徒弟要求嚴格，從不馬虎，偶爾看不順眼還棍棒相加於徒弟。有一次，在為一村民修造一棟吊腳樓的過程中，謝明賢發現主人有一把很精緻的算盤，便隨手拿過來情不自禁撥打起來，其實也就是當時休憩喝茶的一短暫時間的工夫，後被師傅王銀山發現，便突然一鞭子狠狠打在謝明賢撥算盤的手上。原來師傅教誨他心無二用，幹一行學一行愛一行，凡事講究個專心。自那以後，謝明賢更加勤學好問，勤於思考，樂於觀察，一心一意跟隨師傅學習修造房屋。對一些較複雜的工序，反覆再三地詢問師傅，很快掌握了木樓修建的基本技藝。幾年後，謝明賢基本能夠獨立完成較簡單的吊腳樓的修建。

為更好掌握這門技藝，謝明賢利用建造樓房的其他時間學習製作家具，製作打穀機、水車，修造豬欄牛圈，用他的話說，利用這些來鍛鍊自己的手腳。人民公社時代由他修建的揉茶水車，至今還完好地屹立在他家門前的河邊上。慢慢地，他從中吸取了很多建造技巧和技藝，很快就能獨立為當地百姓修造正屋或者廂房，以致後來敢於建造轉角屋、四合院，再後來他已能獨自帶領一班人馬修造吊腳樓，最後也就成了遠近聞名的「謝木匠」了。

　　如今，他有徒弟近十人，在當地較有名氣的木匠如李清明、謝華成都是他的得意之徒。

　　在黃金洞鄉及周邊地區，謝明賢帶領他的弟子修建的吊腳樓和普通的苗樓及其他木房近百棟。如今，他年老身體欠佳，兒女為孝敬他一般不讓他再出門修房造屋，大多數時間他都在家安享晚年。後來，麻柳溪新村改造，政府要求將麻柳溪民居進行維修改造，以加強保護，謝明賢再度出山為當地土木師傅作指導，偶爾也要親自動手把關。

　　二〇一〇年，謝明賢被命名為「咸豐縣民間藝術大師」。

　　二〇一一年，謝明賢製作的吊腳樓模型參加了恩施州舉辦的第六個「世界文化遺產日」活動，模型受到上級部門和領導的讚譽。

　　二〇一二年九月，謝明賢被公布為吊腳樓營造技藝省級代表性傳承人。

　　其傳承譜系如下：

第一代：祖師——李啟懷，男，土家族，生於清光緒年間（具體生卒年不詳），已故，咸豐黃金洞鄉麻柳溪村人。

第二代：師祖——向祖林，男，土家族，生於清光緒年間（具體出生年月不詳），已故，咸豐黃金洞人。

第三代：師爺——王銀山，男，土家族，一九一五年生，黃金洞鄉麻柳溪村周家灣村民，他為人謙和、思想進步、樂觀豁達。當地有名的「王木匠」就指的是王銀山，他有徒弟五十餘人，從事修建吊腳樓六十餘年，一九八二年離世。〔同年代的謝春和、黃正品等，均為黃金洞人。王銀山師兄謝春和，男，土家族，生於民國年間（具體生卒年不詳），已故，咸豐黃金洞鄉麻柳溪村人。謝春和徒弟不多，有謝炳清、謝金成等人。謝炳清當年算是謝春和的得意門生，在麻柳溪所收徒弟也不少，如李文曲、常萬緒、謝俊清、謝茂林（已故）、謝樹培等都小有成就。王銀山另一師兄謝奇祿，男，土家族，生於1914年，已故，咸豐黃金洞鄉麻柳溪村人。〕

第四代：謝明賢，男，土家族，一九四五年十二月生，高小文化程度，至今仍從事吊腳樓修建。謝明賢與年齡相當的金樹林、謝炳清、謝金成是師兄弟關係。

第五代：徒弟——李清明和謝華成，男，均為土家族，初中文化程度，黃金洞鄉麻柳溪村人。

姜勝健，黃金洞鄉麻柳溪村人，一九七二年黃金洞高中畢業。在那動盪的歲月，要吃上一口「皇糧」得靠當地「土皇帝」的推薦，既不紅又不專的姜勝健高中畢業後因未遇「貴人」的推薦只能在家待

業，為混口飯吃，便在一九七五年開始隨麻柳溪較有威望的掌墨師金樹林學修吊腳樓。

姜勝健從事吊腳樓修建幾十年，技術嫻熟，德藝雙馨，遠近聞名，口碑甚好，因而在咸豐縣黃金洞、利川市毛壩一帶，只要有修吊腳樓的都會想到姜勝健。多年來，他帶領徒弟一班人馬修建吊腳樓近百棟。他不僅練得一副好手藝，而且還天生一副好口才，他是黃金洞鄉修屋「說福事」的高手。

如今已近六十花甲的姜勝健還技不離手，默默傳承著這一即將失傳的技藝。他常常嘆息：「如今建磚房的風頭蓋過修吊腳樓，年輕人也不愛學這門手藝了！」

姜勝健傳承譜系第二、三代同承李啟懷祖師，姜勝健的師傅金樹林為第四代，具體如下：

第四代：師傅——金樹林，男，土家族，一九三六年生，一九八五年病故，是當地有名望的木匠師傅，麻柳溪村從事吊腳樓修建的絕大部分是他門下的徒弟，先後收受徒弟達十餘人，如姜月軒、姜煥先、王兆由、向蘭、聶俊成、向術、趙志田、趙科冊、趙文普、金祖輝（金樹林之子）。同齡的師兄弟有謝會林、王遠久等。

第五代：姜勝健，男，羌族，一九五四年九月生，黃金洞鄉麻柳溪村人。一九七二年黃金洞高中畢業，一九七五年開始學修吊腳樓。

第六代：徒弟——姜柏青等，均為男性，同為羌寨人家後代。

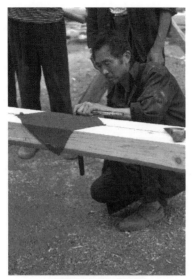

姜勝健正在包梁

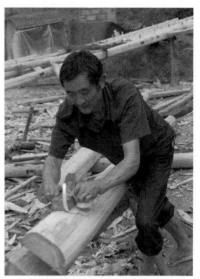

姜勝健正在加工柱子

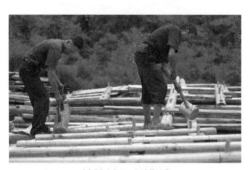

姜勝健正在排扇

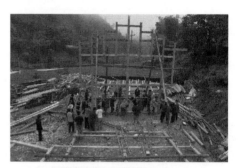

姜勝健與師兄們正在立屋

姜勝健師兄王兆由正準備拋梁

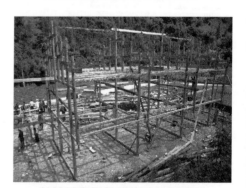

姜勝健與師兄們修建的吊腳樓

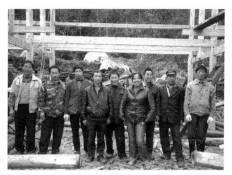

黃金洞鄉麻柳溪村吊腳樓營造技藝傳承隊伍

（二）
小村鄉吊腳樓營造技藝傳承譜系

姚茂章

小村鄉吊腳樓營造技藝傳承譜系以李子溪村小臘壁的姚茂章傳承隊伍為代表。姚茂章，又名姚德成，一九四二年二月二日生，侗族。一九六二年開始修吊腳樓，當地人黃明軒是他發木師傅，後正式拜黃德成為師，一生修建吊腳樓四五十棟，在四十歲左右時曾經打破一早上立下三棟吊腳樓的紀錄。姚氏傳承譜系具體如下：

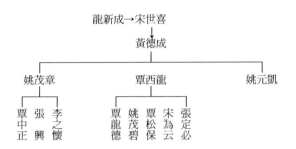

此外，還有大村村以秦遠鳳為代表、小村村以李能為代表的兩支
隊伍。

（三）
丁寨鄉吊腳樓營造技藝傳承譜系

丁寨鄉離縣城較近，路程距縣城僅十五公里左右，公路通達，交通便利，吊腳樓實體破壞嚴重，但丁寨人文積澱深厚，人才輩出，早年匠師流傳技藝尚存，以萬氏傳承隊伍為代表的工匠仍然活躍在咸豐的各個鄉鎮。

萬桃元

萬桃元，人稱「萬木匠」，男，一九五六年二月出生，咸豐縣丁寨鄉灣田村 7 組村民，土家族。萬桃元從小天資聰穎，勤學好問。由於當時家境貧寒，小學畢業後萬桃元就輟學在家跟隨父母勞動。在長期的生產勞動中，萬桃元受「為人不學藝，挑斷籮筐系」的思想影

響，15歲時便隨其外祖父屈勝學習木匠手藝，外祖父也毫無保留地將自己的木工手藝及很多訣竅傳授給外孫。當地村民修建的房屋，特別是轉角吊腳樓房屋大多都由萬桃元的外公掌墨、萬桃元參與而建成。在長期的修房造屋中，萬桃元經過仔細揣摩和觀察，深得其中精髓和奧秘，很快便成為遠近聞名的木匠師傅，並能親自掌墨帶領匠人獨立完成一棟吊腳樓的建造。到三十五歲時，由萬桃元親自掌墨修建的吊腳樓就達十餘棟。在修建吊腳樓房屋的過程中，他總是能依據當地的地理地形條件、木料的選擇、主人的要求而將房屋設計得讓主家滿意。萬桃元不僅嫻熟地掌握吊腳樓修建技巧和技藝，而且能按照主人所需要的吊腳樓建築樣式先設計出整體圖和分解圖來，加之他還會說修造房屋的各種福事、會看風水寶地、會擇良辰吉日，因而萬桃元成了咸豐縣遠近聞名的掌墨大師，相鄰地區如重慶市的黔江、萬州，湖南省的龍山等地老百姓也慕名前來邀請他設計施工。為使咸豐土家族吊腳樓營造這一傳統技藝不失傳，他先後帶徒傳藝近十人，這些徒弟現在也能將這一技藝運用自如。萬桃元成了咸豐最傑出最有代表性的吊腳樓建造師傅之一，二〇一二年十二月被正式公布為國家級代表性傳承人。

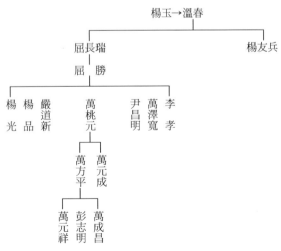

大路壩區吊腳樓營造技藝傳承譜系

朱玉才

大路壩區一帶吊腳樓營造技藝傳承譜系以朱玉才與梅再安的兩支傳承隊伍為代表。因對該區域的調查時間有限，這兩支隊伍的情況均由筆者採訪朱玉才、李政福、徐生犬等人，由他們口述提供，對傳承人詳細情況不甚了解。

朱玉才，男，一九五〇年八月十二日生，土家族，小學文化程度。朱玉才從小隨父親朱明清學修

吊腳樓，一生以修吊腳樓謀生。朱玉才修吊腳樓最擅長鑿枋眼，他鑿枋眼神速，一天可以鑿七柱二騎吊腳樓排扇一列，鑿枋眼時鑿鑿準確，絕對定位。當地流傳著這麼一句「朱師傅鑿枋眼──貴在神速」的諺語，足見朱師傅鑿枋眼技藝的嫻熟。據朱玉才自己介紹，二〇一一年九至十二月，他與同村師傅俞奇木等九人在重慶黔江區石會兩會壩修建一棟七柱二四列三間兩頭吊的吊腳樓僅花了三個多月時間，其間鑿枋眼時，另一個比他小十歲的師弟一天只鑿了五根柱頭的枋眼，速度不及他的一半。朱玉才傳承譜系如下：

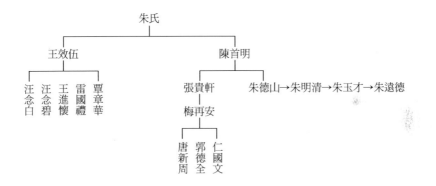

（五）
活龍坪鄉吊腳樓營造技藝傳承譜系

秦志忠

活龍坪鄉吊腳樓營造技藝的代表性傳承人是秦志忠。秦志忠，男，一九四九年十一月二十九日生，土家族，小學文化，野茶村寨子組人。其傳承隊伍如下：

秦志忠一生從事修建吊腳樓木工行

當，在當地及周邊地區修建的數十棟吊腳樓至今保存完好。

　　稍微細心的人不難從以上傳承譜系看出，不論土家人還是羌族人，他們都比較保守，對於不是同族同宗的人氏總有些排斥。萬氏傳承譜系也好，謝氏譜系也罷，還有姜氏譜系，一律非同宗而不傳，略有一兩個不是同宗的，也是沾親帶故的。民間百姓都知道「藝必由師引，拜師才可入門」的道理，於是，師傅級別的掌墨師收徒弟時必慎重地作一番選擇，他們更不可能輕易讓一般人涉及核心的技藝。可見少數民族雖民風淳樸，但多少還侷限在狹小的家族親情範圍之內。

四

土家族吊腳樓的建築風格和流派

吊腳樓這一獨特的建築樣式，有它自身的固定風格。統一的材質與結構——木料、青瓦、花格窗、司簷懸空、龕子欄杆，都是由木匠師傅手工製作建造；講究坐場，選址考究，所處地理位置一般依山傍水，與周圍自然環境巧妙映襯，以「左青龍，右白虎，前朱雀，後玄武」為最佳坐場，構建方式為「干欄式」與「半干欄式」；功能區分明顯，一般吊腳樓為二至三層，底層用作豬牛欄圈或飼養家禽；正屋（相對於吊腳部分正屋為二層）設臥室、灶屋（廚房）、堂屋、火塘等；三層主要用於儲藏乾糧或者堆放雜物。通過這些結構和材質構成了吊腳樓樸素、淡雅、簡潔、大方、堅固的獨特風格。

　　中國吊腳樓分布廣泛、品類紛繁。莊光裕所著《風格與流派》中有言：「古代中國的文化與建築，一直是毗鄰諸國的樣板，因而從隋唐以來以中國為中心，形成了一個包括日本、朝鮮、越南、緬甸、柬埔寨、泰國等在內的亞洲文化圈，習漢文、奉佛教、尊孔孟，建築風貌也諸多相似。」同樣，由於吊腳樓修建受經濟條件、地理自然條件、少數民族多樣化、各民族生活習俗多樣化以及全國乃至全世界各種建築文化等因素的影響，在大致統一的風格背後也形成了各種不同的風格特色。

　　各地區少數民族吊腳樓主要以傣族、愛伲人、侗族、壯族、羌族、苗族、土家族為代表，尤其以土家族、苗族的吊腳樓分布居多。這些少數民族吊腳樓均有各自的風格，凸顯自己的個性。傣族的吊腳樓是最原始、最純粹、最奇妙的，其結構單一、構造簡單、形態淳

樸、功能明確，它以「竹樓」為其本色，用竹子架起的樓房形似一架「高床」，其平台優勢沿襲了古時的「筵席」生活制式；愛你人吊腳樓近似於傣族，其建築樣式與傣族無大異；侗族吊腳樓以「火鋪」為其自身之長，將自己的民族融為「一堂」緊緊拉攏在自己築造的建築樣式裡；壯族吊腳樓初看與侗族近似，但其主要區別在於發明了「樓梯」，而且這道「樓梯」安置在正屋的明間，通過添加樓梯而登上高層，還明顯出現香案、供桌之類祭祀設施；土家族吊腳樓往往以體量磅礴、尺度空間龐大、進深厚重深遠為其特點，除了具備前面各民族吊腳樓的特色外，它總以氣宇軒昂之勢傲然屹立，從外觀上看上去，吊腳部分少則兩層多則四層，常常以險絕的地勢凸顯自身的穩固高大，從而更加渲染出豪邁與粗獷之美，加之在吊腳樓的周圍裝上花式各異的「欄杆」（龕子）襯托，又顯出土家族吊腳樓秀氣恬淡的一面，就像一位著裝樸素而面頰紅潤的土家姑娘；而苗族吊腳樓則恰恰彌補了土家族吊腳樓整體的秀雅風格；羌族與苗族居民所住房屋同樣採用土家族吊腳樓營造技藝方法修造，只是支撐房屋主體的柱架都處在同一個水平地面，沒有懸空部分，也就是我們常常看到的正四列三間或八列七間房屋。羌族與苗族房屋的統一風格在於秀雅有餘而大氣不足，區別在於苗族吊腳樓多見於在正屋設立了「欄杆」，即在正屋二樓的正前方裝修出一排「欄杆」。咸豐縣內，一部分苗族吊腳樓的「欄杆」不僅僅具備安全和過道功能，還增加了坐靠的作用，當地人叫作「美人靠」（咸豐縣大路壩區、活龍坪鄉一帶），這便提供給了苗女們剪裁繡紡、納涼觀景的方便。苗族吊腳樓在堂屋神壁位置裝有神龕，這是苗族人最神聖的地方，不得隨意觸動，堂屋大門上方的門枋上還裝飾有造型別緻形態各異的「打門錘」，少則一對，多則兩對；而羌族吊腳樓則在堂屋中裝出一個「鬼神通道」，從堂屋地表直

衝房梁。羌族、苗族吊腳樓這兩種建築都顯示出兩族人民對天地敬仰對鬼神崇拜的精神追求，以其簡明秀美的風格坐落於地勢平緩地帶。

總之，前面提到的傣族、愛伲人、侗族、壯族、羌族、苗族等各少數民族的吊腳樓都各具形態，都有其引人注目的部分，但土家族吊腳樓盡顯其高大、單純、簡潔、堅固的陽剛大氣風格，集以上各族吊腳樓之優勢，集華夏建築文明之大成，開出了一朵土家族建築的奇葩。土家族吊腳樓具有中原一帶的正屋一明兩暗三開間的四平八穩，又適應山環水繞的崎嶇山地，形成有座子屋、鑰匙頭、三合水、四合院（咸豐縣黃金洞鄉麻柳溪黎家灣、映家灣謝家院子），以至兩進一抱廳（咸豐縣坪壩營鎮龔家大院）、四合五天井（咸豐縣坪壩營鎮蔣家花園）等建築樣式。尤其是土家族吊腳樓廂房周圍裝上「龕子」，如黃金洞鄉麻柳溪夏家溪王家大院、小村鄉大村村小臘壁朱家院子等地的吊腳樓簡直是土家族吊腳樓建築之絕唱，畫龍點睛般將吊腳樓營造藝術推向極致。更為一絕的是土家匠師們發明複雜的「將軍柱」（又名衝天炮、傘把柱）（坪壩營鎮蔣家花園），將正屋與廂房巧妙自然連接成完整一體，這不得不讓人驚嘆土家匠師們技藝的精湛。當然，由於民族的大團結大融合，我們現在看到的吊腳樓總以各族建築特色綜合性地呈現，不仔細加以區分是很難辨別出土家族、苗族、羌族等民族特色建築的原始風骨的。在咸豐縣黃金洞鄉的麻柳溪村，其吊腳樓群落就是活生生的多種建築風格融合的樣板。

在咸豐這塊史稱「楚蜀屏翰」的大地上，確切有吊腳樓建造歷史的記載尚不明確，更無史料查找遠古時代的建築樣式。筆者只能依靠整個中國建築史的發展推斷咸豐建築文化的狀況。依照《孟子・滕文公》「下者為巢，上者為營窟」的觀點，中國人最早的居住方式是穴

居和巢居。顯然，位於西南方的咸豐多水潮濕，居住方式當為巢居，像鳥兒在樹上搭巢築窩避水一樣，在商代就有類似建築，如成都十二橋。咸豐與重慶接壤，僅山水相隔，重慶在成為直轄市之前隸屬四川，由此可推斷沿武陵山脈一帶大片區域的建築在同時期的發展水平相當，只是因經濟水平差異而存在簡繁之分。咸豐土民生活在枝繁葉茂的大山之間，自然會伐樹搭架，用茅草樹葉遮風擋雨。到了西周時期，瓦的發明和誕生，讓人們一改茅草屋頂、樹葉為壁的簡陋居住方式，居住條件得到大大改善。到了春秋戰國時期，魯班等眾多能工巧匠將建築技藝加以推廣和傳播，在建築上取得跨越性的成就，於是在建築的裝飾裝修上開始有更深的研究，這樣，建築的發展得到質的飛躍。

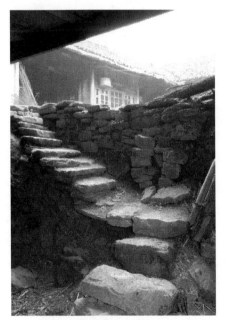

吊腳樓下的石梯

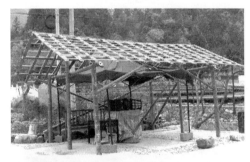

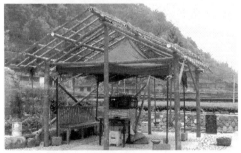

竹樓

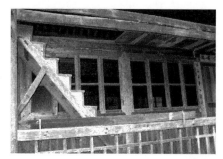
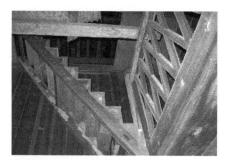

堂屋二樓樓梯

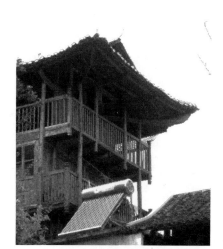

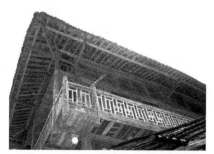

尖山鄉吊腳樓萬字格龕子

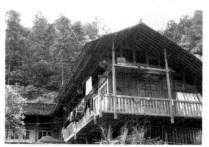

黃金洞鄉吊腳樓雙層龕子

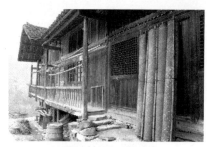

坪壩營鎮吊腳樓龕子

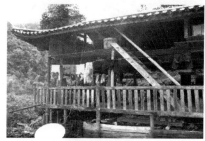

朝陽鎮吊腳樓龕子

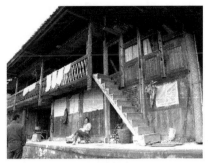
正屋前樓梯

堂屋一樓樓梯

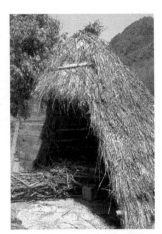
原始茅屋

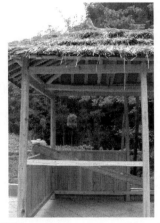

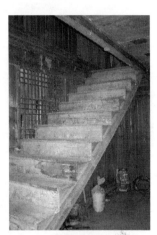
轉角屋樓梯

　　咸豐吊腳樓的發展在元明清時期處於鼎盛時期。這個時期，天高皇帝遠，咸豐土司自治，便按照自己區域的優劣發展，當然也會傚傚大明宮、清故宮的建築，開始大興土木。土司掌管的區域都按照統一樣式建造，久而久之，就形成了規模較大又穩重的風格，或成院，或成排，唐崖土司遺址內的三街十八巷似乎還可以依稀見得當時的建築模樣。這段時期，房屋修建高大，結構較為複雜，裝飾也較繁複，房屋屋頂也有意無意傚傚宮廷樣式出現了重檐歇山頂的房屋設計，開間數目、台基高度、大門門釘等都相應傚傚宮廷建築，更不用說窗櫺、

隔斷、欄杆等的設計。如今尚存的蔣家花園、嚴家祠堂、十字路風雨涼橋就是那個時代留下的影子。新中國成立後，尤其土地改革後期，一大批地主階級的大房子大院落要分給貧下中農。但分到現房的咸豐貧農好像並不珍惜輕易獲得的房舍，受一貧如洗的家境影響，久而久之，房屋破損年久失修，毀的毀，塌的塌，一大批精美吊腳樓院落就這樣逐漸消失，唯有少數勤勞的百姓善於保養自己的住宅，時時注意修葺維新，故咸豐縣內部分吊腳樓至今還保存完好。

在新中國成立初期，中蘇關係非常友好，受蘇聯建築風格的影響，掀起了一股「興蘇風」的浪潮，中國的很多建築一併接受並採納，咸豐如今保存較好的尖山民族中學校舍（由地主「冉萬擔」房屋改建，就是當年這一時期的範例。其特點是牆體按功能向外開啟雙門窗，窗體留窗框，窗框進深與牆體同，向內留窗檯，房屋分上下兩層，靠板梯上下，亮廊柱加礎礅。

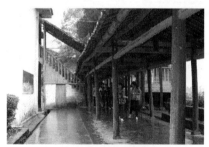

尖山鄉民族中學長廊一側

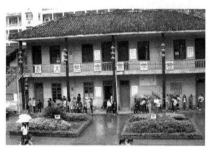

尖山鄉民族中學教學樓正面

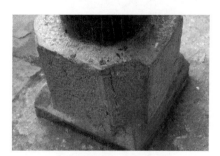

尖山鄉民族中學礎礅

尖山鄉民族中學雙向樓梯

改革開放後，咸豐土家人的居住條件受政府「五改三建」和新農村改造政策的影響，吊腳樓民居保存較好的村落納入了整體性的保護，於是政府下撥大量的資金予以改造：從改廚改廁下手，接著改灶，進而改造整個民居建築外觀，使用統一的木板材料進行包裝。如今，咸豐縣內的吊腳樓面目一新，統一垜上白色屋脊，木板包裝更新，即使是鋼筋混凝土結構的平房也以木板貼面加斜坡房頂，整村整院地成「木板牆、小青瓦、坡屋面、花格窗」的千屋一面的統一風格。這樣一來，不免建築文化本身的傳承出現了偏差，人為牽強附會地為了達到統一與和諧，把新材料附著在舊的形式中，失去了表裡如一、空間內在與外部環境神韻協調的核心本質。

「百里不同風，十里不同俗。」不同民族、不同歷史時期具有不同的風格，不同地區也具備各自不同的特點，不同的建築風格都是工匠所為，因而也就形成了不同的流派。在咸豐，以唐崖河為界，形成了典型的「黃清小風格」（黃金洞、清坪、小村三個鄉鎮簡稱「黃清小」）與「尖大活風格」（尖山、大路壩、活龍坪三個鄉或區簡稱「尖大活」）。在唐崖河上游一帶的黃金洞、清坪、小村，吊腳樓建築風格基本一致，這個區域因地理位置相鄰，工匠團結協作相互融合，形成了一般修建兩層樓房，一樓高度大於二樓，只注重一樓的精細裝修，而將二樓忽略，只進行簡裝的風格。相反，沿唐崖河下游的尖山、大路壩、活龍坪一帶，往往將所修房屋的上下兩層空間高度設計成一樣，而且上下兩層裝修一致，在二樓正前面還裝修窗子，靠堂屋一側開一小門。由於房屋上下兩層高度不同，導致伸出的挑梁位置不同，黃金洞、清坪、小村一帶的一樓高度略高，則伸出的挑梁位置便偏低，那麼出挑必須上仰到一定弧度才能托起簷檁，這樣挑梁就高高翹起，使房頂屋面下端末梢形成略微向上彎曲的弧度，而且挑梁大大

伸出山牆外（房屋兩端的立牆），即我們通常講的懸山屋頂。相反，尖山、大路壩、活龍坪一帶，由於房屋上下兩層空間高度關係，伸出的挑梁只能平展，如果在此基礎上挑梁上翹，房頂屋面太平就不利於排水等，而且挑梁剛好與房屋山牆齊平，故只能形成典型的硬山屋頂。在龕子（欄杆）的做法上，「黃清小」與「尖大活」也有明顯區別：「黃清小」的龕子只具備安全和觀景的作用，欄杆圍合成的是一道走廊，如需停歇納涼便要另備板凳或坐椅；而「尖大活」則不同，裝飾的龕子除具以上功能外，還自帶坐靠的功能，製作的欄杆像一排長椅圍在吊腳樓上，可以在其上觀光賞景，可以側臥仰躺，是姑娘刺繡納鞋的好處所，也是女孩修身養性的好地方，所有當地人親切地稱之為「美人靠」。

在房子的採光處理上，在筆者所走訪的咸豐境內各鄉鎮現存的吊腳樓中，「黃清小」一帶有安裝「亮眼」的做法，即除了設置通常的窗戶用以採光外，在堂屋上方靠前位置的屋頂上用塑料布或者玻璃瓦替代青瓦，以增加房間的明亮度。在其他鄉鎮並未發現如此做法。

「衣兜水」是「尖大活」一帶房頂部分的一大亮點，與「黃清小」的「亮眼」做法一樣，總有其自身的功用。所謂「衣兜水」就是指在吊腳樓廂房山牆頭龕子上方用於因吊腳樓空間高度太高，防止雨水淋濕龕子而設置的一道屋簷，這道屋簷與屋頂前後斜瓦面構成的形狀如土家婦女兩手牽起的衣兜，故名「衣兜水」。

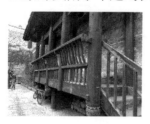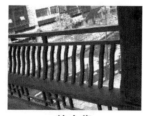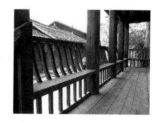

美人靠

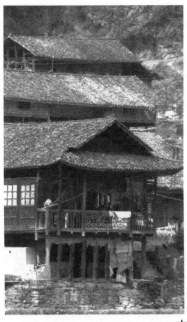

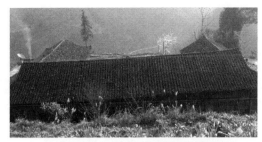

活龍坪鄉三子胎吊腳樓硬山屋頂

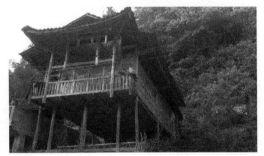

衣兜水

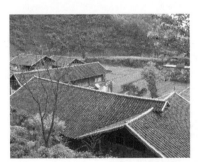

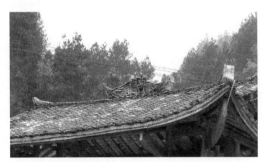

黃金洞鄉麻柳溪村吊腳樓懸山屋頂

大路壩區扁擔挑吊腳
樓硬山屋頂

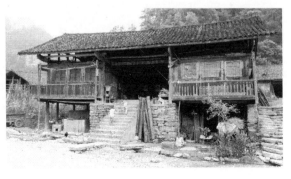

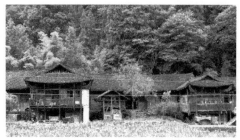
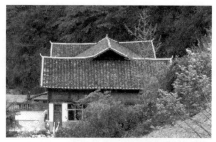

高樂山鎮梅坪村吊腳樓懸山屋頂　　　小村鄉大村村小臘壁吊腳樓懸山屋頂

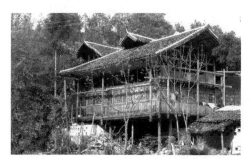

小村鄉大村村小臘壁吊腳樓懸山屋頂

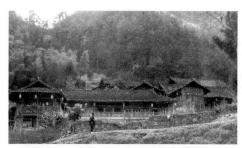

大路壩區蛇盤溪村吊腳樓懸山屋頂　　黃金洞鄉麻柳溪村吊腳樓歇山屋頂

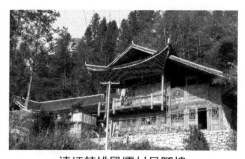
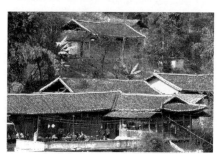

清坪鎮排風壩村吊腳樓　　　　尖山鄉雙河村鄧家坪吊腳樓

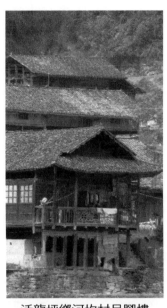

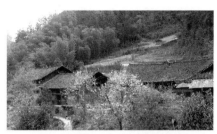

黃金洞鄉水杉坪村吊腳樓

活龍坪鄉河坎村吊腳樓

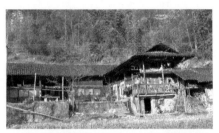

活龍坪鄉漆樹坪村三子胎吊腳樓

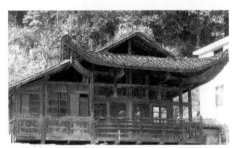

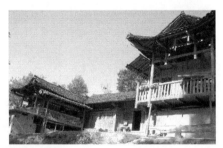

清坪鎮寸金壩村吊腳樓

此外，唐崖河兩岸的吊腳樓都以散居為特點，大的院落也都是三五個姓氏，並沒有大家族幾代人群居在一起的。偏偏在甲馬池鎮（今改為坪壩營鎮）楊洞、新場一帶以同宗族的院落群居多見，如蔣家花園、王母洞民居等。

在運用其他民俗元素細節上，「尖大活」一帶喜好在堂屋的大門上裝飾「門錘」，即「打門錘」（又名「吞口」）。打門錘不僅僅起美

觀好看的作用，更多地展示出土家人善於利用這些元素驅邪納福，或者是修建房屋的掌墨師因主家住宅朝向不太圓滿、沖煞不能迴避、恐招不吉利而裝上這打門錘以避煞星。可這樣一來，百姓知其然不知其所以然，家家傚傚，便形成這一區域的特色。這一點在「黃清小」一帶並不多見。但在排水系統和瓜柱的處理上，「黃清小」似乎比「尖大活」更勝一籌：他們幾乎家家戶戶在自家的房前屋後修有排水溝，或明或暗，暗溝通常做「龍眼」以便排水。「龍眼」形式以銅錢狀居多，外圓內方，除了有利於防止大的固體垃圾掉進排水溝外，更多的是表達土家人信奉「四水歸堂」、「肥水不落外人田」、「財富有去有回」的理念。在瓜柱處理上，「黃清小」非常考究，無論是外廊（土家人稱為跑馬階簷），還是後簷、廂房各處的瓜騎柱都相當注重造型，有南瓜瓣狀、燈籠狀、鼓狀、鬼臉狀等，樣式繁多，形狀各異。總之，根據主家的要求，花樣出自木工師傅手中。

清坪鎮四壩村排水「龍眼」

小村鄉小村村朱家堡排水溝

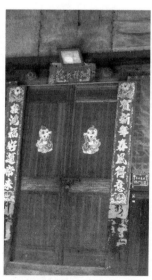
大路壩區蛇盤溪村吊腳樓大門上置「打門錘」

朝陽寺鎮雞鳴壩村吊腳樓大門上置
「打門錘」

活龍坪鄉鳳凰村吊腳樓大門上置
「打門錘」

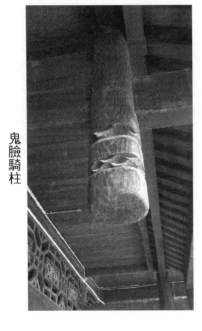

鬼臉騎柱

燈籠騎柱

刻『福』字瓜柱

刻『祿』字瓜柱

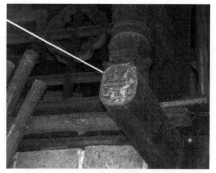

刻『壽』字瓜柱

刻如意圖案瓜柱

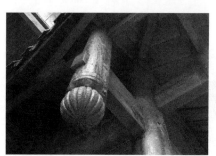

南瓜瓣騎柱

　　無論是各民族不同形態的建築，還是各個時期不同風格的建築，影響吊腳樓營造風格的不外乎人為政策、社會經濟、自然條件等因素。然而，先天的自然條件即占絕對優勢的森林資源決定了咸豐必須以土木結構為主的建築靈魂，即使木質結構存在易腐易爛易燃的缺陷，畢竟吊腳樓的立柱、橫梁、橡皮、檁子等可以用取之不盡用之不絕的木料替換而不影響使用，所以如今咸豐縣內尚有幾百年的古老吊腳樓得以保存，吊腳樓營造技藝也得以世代延續。

五

土家族吊腳樓營造的相關習俗與禁忌

生活在南方地區的各少數民族，在長期的生活生產中相互交流與融合，形成了許多共通的習性和習慣，這些習性與習慣成了他們生活的重要組成部分，從不同角度展現和反映了少數民族的信仰觀念、心理需求、精神寄託、行為標尺以及價值取向。

　　其實，在前面第二章第五節土家族吊腳樓營造的主要流程中已經較為詳細地介紹過關於土家族吊腳樓營造的相關習俗，譬如「選宅地」、「敬山神」、「敬魯班」、「偷梁木」習俗等等，之所以再以獨立的章節出現，筆者以為原因有三：一是土家族吊腳樓這一傳統建築是土家族政治經濟、文化藝術、家庭社會及宗教信仰觀念等各方面歷史積澱的集中表現，土家族建築文化本身就是民族文化的重要組成部分，是研究土家族發展史最直接的見證。我國著名的建築學家梁思成曾說過：「建築是人類一切造型創造中最龐大最複雜的，所以它代表的民族思想和藝術更顯著、更強烈，也更重要。」而修建吊腳樓過程中的相關習俗更是土家人民思想和精神世界的縮影。二是這些習俗生動地展現了土家人勤勞聰慧、團結向上、和善友愛的積極進取精神。魯班是春秋末戰國初一位著名的土木建築家，幾千年來，他的名字和有關他的故事一直在廣大人民群眾中流傳。土家族在修建吊腳樓的過程中把他當祖師供奉，足見土家人對始祖的崇拜，對祖師的敬仰。他們以魯班作為自己從事這一技藝的榜樣，以魯班的高超技藝水準作為自己畢生的追求目標。正是土家人所具備的民族自尊心和自信心，凡事不求最好，只做更好，以古人作為自身的榜樣，因而才有「敬魯班」這一習俗。同樣，「敬山神」習俗、「起扇招撫」習俗、「造梁」習俗、「開財門」習俗等，都反映了土家人的民族宗教信仰和祭祀崇拜的概況。他們相信「萬物有靈」，他們崇拜自己的圖騰，他們追求「天人合一」，甚至他們還信奉巫術。受著這樣一些觀念的影響，無

論吊腳樓修建位置或朝向，無論修建過程或是落成居住，每一思想和行為，土家人無不謹小慎微，因此將土家族吊腳樓營造的相關習俗作為獨立章節作介紹也很有必要。三是這些習俗始終伴隨木工匠師們修建吊腳樓的全過程，本身就是一個傳播和交流傳統文化的重要平台，也是傳承傳統文化的主要途徑。在這個喧囂的世界，我們太需要這方面的能工巧匠保護、傳播、繼承土家族的傳統習俗了。通過這樣一些習俗，促進民族團結，凝聚民族感情；同時，通過這些習俗的交流，以寓教於樂的方式形成一種輕鬆愉快的文化氛圍，使人們在艱辛的勞作中獲得快樂，在疲憊的勞作後獲取歡悅，從而樹立積極樂觀的生活信心和開朗豁達的生活態度。

（一）
相關習俗

1.「選宅地定朝向」

　　衣食住行，是人們生活最起碼最基本的需求，住房的修建也自然成了土家人一生的大事。無論務農還是從事其他行業的土家人，修房造屋幾乎成了一生中事業成敗或有無成就的評判標尺，因而一旦條件具備，他們首先想到的是請當地有名望的風水先生擇一塊吉祥寶地準備修建房屋。

　　選擇屋基以「左青龍，右白虎，前朱雀，後玄武」為標準，即左有流水謂之青龍，右有長道謂之白虎，前有泮池謂之朱雀，後有丘陵謂之玄武。這樣的一個地盤往往通風又向陽，前有向山後有靠山，周圍山勢環抱。除此而外，還要注意房屋的朝向和坐落的龍脈，這方面風水先生會根據主人的生辰八字來考量與地勢是否吻合。在測算主人八字和房屋朝向時，採取架羅盤的方法，一旦定好方向與位置，便以

打木樁為記，方位如有缺失，風水先生會吩咐主人利用修圍屋、補牆體、栽樹等辦法加以彌補。栽樹也特別有講究，一般東種桃柳，南種梅棗，西種杷榆，北種柰杏。

2.「犁地破土」

宅地一旦確定，在大致平整好的宅地屋基上，土家人還要舉行「犁地破土」儀式。

在咸豐縣的活龍坪鄉、坪壩營鎮、丁寨鄉一帶有「犁地破土」的習俗。土家人打屋基時，主人總要牽一頭大水牛「犁地破土」。「犁地破土」時將牛角上纏一根紅綢布，開犁時主人要燃放鞭炮並祭拜天地，犁地者邊犁邊唱道：「手牽神牛入屋場，賀喜主東豎棟梁。手牽神牛犁向東，東方紅日照堂中；手牽神牛犁向南，南極仙翁賜壽誕；手牽神牛犁向西，犀牛望月生瑞氣；手牽神牛犁向北，北斗高照龍頭抬。東南西北都犁到，地靈人傑創基業。」在咸豐縣的黃金洞鄉、小村鄉、清坪鎮一帶，打屋基時沒有明顯的「犁地破土」習俗，但主人對祖先神靈、對天上眾星、對土地菩薩都會舉行祭拜儀式，可見其人神共處、空間宇宙觀念濃郁的精神特質。

「犁地破土」習俗

3.「敬山神」

　　「敬山神」，土家人叫作「壓碼子」或「打青山碼子」。掌墨師備三炷香、一占版紙錢，點燃蠟燭香紙以求山神保佑，另取二至三張版紙錢，在其上畫「紫微徽」及二十八宿，並寫「井」字連帶順筆三圈，折好後壓在將要去伐木的山林邊岩孔下別人不易覺察的地方。在燒紙燒香前先默念師祖師爺師傅，然後在點燃香紙時口中念道：「奉請山神土地、把界土地、三五洞主、微山公主、廣後天王、岩上唱歌王子、岩下唱歌郎君、吹風打哨、喚狗二郎、翻行倒走張五郎，弟子上山裁料，搬料不要料動，搬枝不要枝脫。飛沙走石要不驚不動，蛇藏十里茅崗，虎藏萬里深山，只許耳聽，不許眼見，前師祖武大將軍，銅頭鐵鏈化我為身，風吹茅草匹匹不動，不准哪匹挨我身。弟子功夫圓滿，各歸原位。奉太上老君，急急如令。」（加畫「紫微徽」的「井」字在此）待這一套「敬山神」的活動完畢，才能進入伐木的山林砍伐所需要的木料。

「敬山神」時版紙錢上寫的「井」字

「敬山神」時寫在版紙錢上的字

「敬山神」燒紙錢

4.「起水」

　　掌墨師在對採集歸一的木料進行精細加工前第一天要安排「起水」，也稱「小起水」。何為「起水」？「起水」是土家族修建吊腳樓時的一個祭拜習俗，即主人安排三炷香、一占版紙錢為掌墨師和主人敬奉祖師或安撫主家周圍鄰里孕婦，以及豬、牛、羊而燒香求得保佑平安的一種儀式。到第二天或第三天，掌墨師便要「駕滾馬」，也稱「大起水」。「駕滾馬」實際上就是騰出一塊寬敞平坦的地方方便木工師傅在此作業，吊腳樓的材料如柱、枋、檁、椽等的加工都在這個地方完成。這時候，主人備三炷香、一占版紙錢、刀頭、酒在主人修建吊腳樓屋基的東頭燒香拜祖，一邊燒紙一邊口中唸唸有詞（也可心中默念）：「啟眼觀青天，師傅在身邊；師傅在我身前，在我身後，隔山喊隔山應，隔河叫隔河靈，不叩自准，不叩自靈，弟子開挖動土，興工駕馬，埋石釘樁，人胎起在王母娘娘肚中，豬胎起在青草大坪，貓兒狗犬起在池塘內外，不驚不動，弟子喊起就起，若還不起，弟子駕起九牛造起。陰九牛，陽九牛，弟子駕起十八頭鐵牯牛，弟子

功夫圓滿，各歸原位，奉太上老君，急急如令（跟「敬山神」相似的福事語言）。」這一套祭拜儀式完畢，緊接著還要在「滾馬場」外燒紙錢以安撫孤魂野鬼。

5.「敬魯班」

「敬魯班」儀式是排扇完後，掌墨師在立屋的當天凌晨四點鐘至五點鐘左右舉行的一個儀式：掌墨師準備三十六樹或五十四樹長錢，將三十六樹或五十四樹長錢分別分配在解馬、木馬、滾馬和東、南、西、北、中各個方位上燒；主人備紅布四至五尺、公雞一隻、刀頭一塊、酒碗三個及酒、齋粑、豆腐、淨茶擺放在五個方位；在另一方位備三炷香、一占版紙錢、掌墨師的「五尺」；在新修房屋的堂屋位置正中擺一小桌，其上放刀頭一塊、酒碗三個、齋粑、豆腐，取五穀雜糧（玉米、茶葉、大米、黃豆等）放在桌下。接下來掌墨師拿上自己事先備在一旁的「五尺」插在桌子前正中央的地上，用主人備好的紅布蓋「五尺」頭，這時將師傅們的工具如墨斗、銼子、釘錘、鑿子之類擺放在桌上。之後，掌墨師突然取出藏在腰間的七匹絲毛草搭在桌上。完畢，其他師傅匠人有的拿斗槓，有的放巾帶，並將大錘、槤桿一起擺在桌前方，所有備齊物品一併通過公雞「掛號」（大概意思是驗明身分，意如今天的通行證）。這時，掌墨師便進行祭拜儀式，先燒版紙錢「請師傅」，接著安撫五方鄉鄰，之後口中念福事曰：「啟眼觀青天，師傅在身邊；師傅在我身前，在我身後，隔山喊隔山應，隔河叫隔河靈，不叩自准，不叩自靈。」唸完福事，便安「殺方」（福事的一種），口中念道：「天殺，地殺，月殺，日殺，時殺，拖三榨

木馬殺，一百二十星宿殺，弟子賜你長凳正坐，不驚不動，吾奉太上老君，急急如令。」接下來，掌墨師畫「紫微徽」，寫「井」字，即畫二十八宿字灰，「請梅山」。掌墨師心中默念禱告祈福，捉住公雞的第二個雞冠（雞冠最高的位置）用嘴巴將其咬破，把雞冠血從右到左滴到三個酒碗中（從右到左的三個酒碗代表主人、師傅、百客，可見其地位主次尊卑），如血滴正常便起圈點，如不正常就起虛絲或散狀。若出現不正常狀況便又要辛苦掌墨師作進一步的安撫處理，直至正常。具體處理不正常狀況的辦法還是用公雞「掛號」，畫「紫微徽」折攏包好釘在堂屋斗枋中脈下，即香火當門作絕對鎮壓，然後掛長線。掛長線時拆下一根雞毛畫「紫微徽」，取雞冠血「掛號」，掛「五尺」、墨斗、斧頭、錘子、巾帶、楗杆、槓，再在中柱上畫「紫微徽」，繼續畫楗杆為銅桿鐵桿，畫槓為銅槓鐵槓，畫錘為金錘銅錘，畫巾帶為金帶玉帶。之後，再畫起扇碼子，畫起扇碼子時口中邊念「紫微徽」的福事邊畫「雷」字，「雷」字寫好後，在其上橫起五筆豎起四筆蓋住「雷」字再順畫三圈，接著哈三口氣加七匹絲毛草折攏包住，釘在二穿枋下口。釘時用四分銼或五分銼，直到最後還要由師傅畫二十八宿「紫微徽」，畫「井」字覆蓋，表示公德圓滿，一切大吉大利。在咸豐的活龍坪鄉、大路壩區一帶，「敬魯班」習俗又叫「拴馬」。

「敬魯班」燒紙錢

『敬魯班』滴公雞血

『敬魯班』時殺公雞前念福事

『敬魯班』燒紙錢畫「雷」字

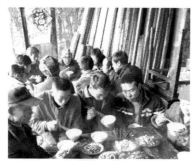

「吃魯班飯」

6.「吃魯班飯」

在立屋前一天，也就是立屋當天的凌晨，主人會備「魯班飯」款待石木二匠及前來幫忙的親朋好友。「魯班飯」為八大碗：即坨子肉、粉蒸肉、扣肉、糯米肉、蹄髈、豆腐果、豆腐絲、豆腐片。這一宴席比立屋當天中午的正席都要豐盛，以示主人對匠人的尊重和愛戴。這一習俗主要流行於活龍坪、大路壩一帶。

7.「發錘」

「發錘」習俗是在「發扇」立屋前舉行的一趟法式，即在「發扇」前由掌墨師舉行「站雞發錘喊福事」儀式。主人仍然備紅布、公雞、刀頭、酒、齋粑、豆腐、淨茶等物擺放在堂屋位置前方的一張方桌上，在另一方位備三炷香、一占版紙錢、掌墨師的「五尺」等物，之後掌墨師便喊福事：「天上金雞叫，地下子雞啼，早不早，遲不遲，正是弟子發扇時。此雞此雞不是非凡雞，生得頭高尾又低，要紅的帶紅氣，要血的帶血氣。說此雞講此雞，說起此雞有根底，崑崙山上生的蛋，鳳凰窩裡雞長成，一隻雞飛上天，取名叫鳳凰；二隻雞飛到山上去，取名叫金雞；三隻雞飛到竹林，取名叫竹雞；只有四隻雞飛得好，飛到弟子手中，凡人拿來無用處，弟子拿來俺殺雞。俺天殺歸天堂，俺地殺土內藏，俺南殺歸學堂，俺女殺歸繡堂。拖山榨，木馬殺，一百二十凶星惡殺，弟子用雄雞來擋殺，弟子紅花落地百無禁忌。」念畢，取雞冠血滴在中柱上並畫「紫微徽」，再「發錘」。「發錘」時，師傅左腳踩中柱，口中又念福事：「此錘此錘不是非凡錘，青天降下一蠻錘，上不打天，下不打地，又不打人丁六畜，專打五方五類邪師；光頭和尚懷胎婦人，永不准進入馬場之內。如入馬場之內，我一錘打你在背陰山前背陰山後，一錘打你到萬丈深坑永不讓你超升。發錘一響，黃金萬兩！」掌墨師便拿起響錘敲擊柱子。之後，眾人你撐我拉一起使力慢慢立起排扇。

8.「偷梁木」

　　土家人建房前，主家要在親友的山林選擇一根修長、高大、品相極佳的杉樹作梁木。有的主人家自家也沒有，親友又不答應給，怎麼辦呢？他們就採取事先打招呼向其他左右鄰里要的辦法，親不親家鄉人，土家人淳樸大方，一般都會毫不吝惜地爽快答應。如果前幾種方法都不能解決，主家就只好採用「偷」的辦法，即「偷梁木」。所謂「偷梁木」就是在立屋的頭天深夜到別人的山林中砍一根中意的杉樹作梁木，別人罵得越厲害，說明造屋主越加發達。這時候主人家便要在上山做梁木前準備刀頭、酒、齋粑、三炷香、版紙錢敬山神，然後組織一班人馬（親密人員）趁吊腳樓發扇時就出發進山偷梁木。無論何時何地或哪種情況，絕不會將所選梁木告訴別人，以防與自己關係不好、有矛盾的人對梁木做「手腳」（故意搞破壞），不吉利，都是通過主人臨時帶領入山後才知梁木的具體位置和材質狀況。偷砍後按照尺寸就地加工好後抬回修房處作為梁木上梁。

9.「解梁木」

　　解梁木時有很多人在旁觀看。主人家先在梁木的兩頭分別掛上一串鞭炮，在起鋸的一頭放上兩個紅包，點燃鞭炮。鞭炮聲過後，就大聲說道：「手拿鋸子揚一揚，揚它一個丈把長，別人拿來無用處，我今拿來解棟梁。棟梁棟梁生在何處，長在何方？生在西密山上，長在九龍頭上。何人賜它生，何人賜它長？雨露滴滴賜它生，日月星辰賜它長。別個拿來無用處，主東拿來做萬代棟梁！」福事說完，兩個解

匠師傅就一鼓作氣地解起梁木來。這時，圍觀的人不能說笑，解匠師傅不能停留，即便是汗流浹背，也要一個勁兒地解完。在梁木即將被解出頭的短時間內，其中一個解匠師傅抽一隻手來，用打火機或煙頭點響掛在另一頭的鞭炮，和著鞭炮的響聲，邊解邊大聲說道：「梁木解出頭，人有家也有，梁木解完噠，人發家也發，賀喜主人家，千年發吉，萬年興旺，榮華富貴，源遠流長！」主人家見梁木順利解出頭，師傅的福事說得好，非常高興，急忙端來熱茶請師傅解渴，打來熱水請師傅擦汗。「解梁木」還需要注意的是，梁木解成一破兩開，大的一半用於「正梁」（屋脊上的梁），小的一半用於「看梁」（「看梁」也叫「燕子梁」，是靠近屋簷口位置的梁）。「燕子不坐仇樓，老鼠不打空倉」，因「看梁」位置是燕子最喜歡做窩的位置，因而叫「燕子梁」。

10.「造梁」

　　梁木砍回後，接下來便要進行「造梁」儀式。首先將抬回的梁木放在兩隻木馬架上不能落地，更不能讓男女從上跨過。接著便劈開梁木樹皮，將削下的木渣用紅布包著，再在梁木兩端各掛一本曆書，曆書要年頭年尾都是月大的，並在梁木上插上筷子兩雙。然後掌墨師在梁木的中央鑿開一個洞，這叫開梁口，鑿下的木渣需要主人用衣兜接好之後並珍藏於房梁最高處。最後便用主人早已準備好的紅布包上銅錢、茶葉、大米等五穀雜糧，這叫包梁。之後，掌墨師還要寫上「富貴」、「乾坤」等字。這就是整個「造梁」儀式。

11.「樹蔸兒朝內著地」

　　無論是在吊腳樓的主體大架修建過程中，還是在後期的裝飾裝修過程中，都必須遵守樹蔸兒落地或者朝內的規矩，這裡的這個「內」是指堂屋，也就是說如果是在用作柱頭時，柱子的樹蔸一頭必須落地；樹料解成板子後，在用作裝板壁時，樹蔸也必須朝向下方；如果樹料用作地腳枋或者檁子時，除排扇枋（一穿、二穿、子穿）樹蔸朝外梢朝裡以外，其他位置的枋樹蔸必須朝著靠堂屋的方向。

12.「送賀禮」

　　立房的日子，是經主人請有文化的先生推算過的良辰吉日。這天，左鄰右舍三親四戚都會來向主人送禮道賀祝福，主人家的七大姑八大姨姑爺姐丈都會依照自己能力大小或者與主人關係的親疏、感情的深淺送上自己的禮物，賀禮有五穀雜糧，有瓜果蔬菜，有糖食糕點。非常講究的姑爺姐丈，還會送上綾羅綢緞披紅掛綵，在綢緞正中用十元、二十元、五十元、百元不等的鈔票貼上一個大大的雙喜字，將其掛在新落成的吊腳樓的中堂上。這些賀禮，都會在禮房一一登記，供主人以後還情。

「送賀禮」

13.「背背夾籃」

　　土家族修吊腳樓總要擇良辰吉日開工架馬，開工前主人需派自家得力的男青年請掌墨師上門，接師傅進屋動工。在掌墨師離開家時，男青年主動將師傅提前收拾好的修建吊腳樓的一套基本工具背起，請師傅動身，隨即拿出家長事先準備的紅包遞給師傅，然後背起背夾籃在前面走，師傅隨之而行。在吊腳樓落成師傅離開時，同樣，主人封好紅包遞給師傅，男青年還要背起背夾籃送師傅。送到半路，師傅也會給青年一個紅包，說上一席祝福的話，祝願主家坐場順利，主人全家大吉大發。這一習俗叫「背背夾籃」。

「背背夾籃」習俗

14.「五尺」

　　土家人修建吊腳樓時往往是七八上十人組成一套班子，這套班子有掌墨師，有二掌墨師，有大徒弟、二徒弟，還有打雜工的。那麼這位掌墨師必須持有「五尺」才受主人的信任，才受徒弟們的尊敬。這個「五尺」，不是字面意義上的度量工具，而是師傅授予他滿意弟子的一根可以獨立帶領人馬修建吊腳樓的一根方棍，這根方棍必須用取

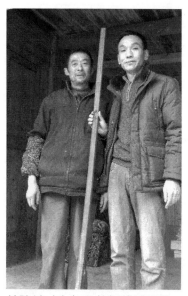

姜勝健（左）和他師傅授予的「五尺」

自生長於聽不到雞鳴狗叫處的桃樹的材料做成。「五尺」長一八〇釐米，寬厚均為二釐米，用當地土產霸漆油漆數次後呈棕紅色；在「五尺」的四分之一長處釘有一銅環，供平常掛放；上部刻有近似於「※」的收殺符號；中部刻有二十八宿、「紫微徽」的特殊符號；下部刻有「魯班先師」的字樣。有了「五尺」才能證實自己已經出師。師傅授予「五尺」時，要舉行一個儀式，這個儀式叫「茅山傳法」儀式，以「肉口傳道」方式進行。這個儀式在師傅家附近的山林中進行，首先由師娘在廚房備一碗煮熟的臘肉切成片端到山林中某處事先選擇好的位置上，弟子跪地先拜祖師，向祖師三叩首；再拜師爺，向師爺三叩首；後拜師傅，這時師傅端起師娘備好的臘肉拈起一塊，將一塊臘肉的一頭咬在自己嘴裡，讓徒弟咬住另一頭，各自將咬住的臘肉吃掉，然後徒弟跪下向師傅三叩首，最後師傅便將自己先做好的「五尺」交給弟子，一番福事話講過後，弟子接過師傅遞過的「五尺」感激涕零，百感交集。當天，接受「五尺」的弟子的父母會拿出紅包（過去是背一大背簍禮物）當面重謝師傅。

（二）
相關禁忌與法則

　　土家木匠師傅們修建吊腳樓，除了遵循修建吊腳樓最基本的原則、技術、尺寸外，還有一些特別的講究，當地人稱作「禁忌」。在無數的「禁忌」與講究中，可略見土家族特有的文化習俗與精神特質。在修建一棟吊腳樓的全過程中，從首先的備料，到選地基屋場，到起架動工加工木料，到排扇與上梁，再到吊腳樓主體落成舉行的一系列儀式，甚至於主人喬遷住進已落成的屋內，都十分注重土家族自己特有的一些信條與禮儀，這無不是土家族所特有的文化，一種少數民族自身的民族文化內涵。

（1）備料方面的禁忌：

①入山伐木日及忌工日，切不可犯穿山殺。匠人入山伐木起工

日，用看好木頭根數，於平處砍伐，不可潦草；砍伐後搬運回堆放，不可犯皇帝入座、九天入座、三煞、灸退、官府、戌已方凶殺；上山前要舉行「敬山神」儀式。

②入竹林伐竹不蛀日：每月初五以前，遇血忌日砍伐，大吉；七月甲辰、丙辰、壬辰此三日砍伐，吉；春蛀竹，夏蛀木，十月小陽春伐竹蛀；凡用竹，宜用秋冬月的而不蛀。

③在備梁木時，禁止任何人跨越梁木，土話為「掐梁木」。

（2）在選擇屋基方面的禁忌：

①凡宅東高西下，富貴雄豪；前高後下，絕無門戶。

②凡土家人住宅不居當街口；不居寺廟及祠社爐冶處；不居草木不生處；不居大城門樓處。

（3）立屋前禁忌：

①凡土家人起屋，先不能築牆，為之，犯困。

②凡土家人起屋，門前不可開新塘，為之，主絕無子，名為「血盆照鏡」，若稍遠可開半月塘。

③凡土家人起屋，屋後禁起小屋，為之則為停喪；禁起丁字屋，為之，主家無主，絕人丁。

（4）起工架馬禁忌：

①起工架馬前要擇日，宜己巳、辛未、甲戌、乙亥，忌無賊、正四廢、斧頭殺。

②起工架馬只許講恭維話，禁亂語；起豬欄牛圈都須講福事話，如不擅長講恭維話者可百口不開。土家俗語有曰：「王木匠起豬樓——百口不開。」

③起手發槌，禁忌向後方，向前向左右則大吉。

（5）排扇定起屋間數、上梁等禁忌：

①土家人起屋排扇，首先將預計：三五間吉，四六間凶，但凡起屋禁雙數間。

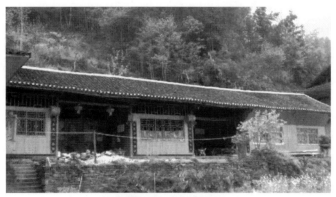

雙數間房屋與雙堂屋

②土家人立屋在上梁木過程中，拉梁上升間師傅只喊會過去一點兒會過來一點兒，禁止說拉過去拉過來一點兒。

（6）定礎磴法則：

但凡大富人家需要墊礎磴，則需遵循「逐月定礎法」，即先於龍腹下手，築一槌，次龍背，又次龍頭，再次龍足，周而復始，築之則吉；反之，先犯龍損損宅長。

（7）尺式用法：

①土家木匠師傅向來不用九或五兩個數字，否則犯「九五之尊」。

②在裝板壁之神壁的尺式上，講求中間中脈板必須同樣寬同樣大並落在單數板上，而且神壁裝板不能顛倒，禁根上梢下；尺寸長短按照「生、老、病、死、苦」的排序，最後尺寸必須落在「生」字上。

③搬爪的尺寸必定由挑的高矮而定，翅角挑與屋簷柱滴水平齊或高一吋。

④在做房屋門時，常常採用魯班尺式：尺寸依照「財病離義官劫害本」的排序，最後尺寸必須落在「財義官本」四字上，大吉。此依據來自《魯班經》，《魯班經》云：凡人造宅門，須用准合陰陽，然後使。寸量度用合財星及三白星為吉，其白外但得九紫為小吉，只要合魯班尺與曲尺上下相同為吉。

⑤在加工其他木料時，還要遵循「走之法」，即按照「道遠何時通達，路遙何日還鄉」的走之式，最後尺寸必須落在「通達」或者「還鄉」四字上。

（8）居住法則：

①神龕位置若有房間叫退堂屋，禁止安置兒女住，允許做客房。

②禁止在一間房屋內正對開門（即兩個門正對，兩個門四角直線構成長方體）；堂屋的門可以對開；禁止在堂屋神龕正中央深挖基坑。

③堂屋進火爐屋的「財門」不能與對門的門相對而要錯開，「財門」在尺寸上也要大於其他任何門，一般灌「八」的尺寸；香火也不能對大門。火爐屋進臥室的門須下寬上窄，下略寬一吋左右。正屋三間若設有臥室，臥室的房門必須靠堂屋。

（9）挑、樓枕、枋法則：

①土家木匠師傅設計挑與樓枕時，挑必須在樓枕的上面，或者挑與樓枕處在同一個面。土家俗語云：「樓枕壓挑，一輩子不得風光。」

②堂屋中堂的斗枋即神龕枋要比小二間的斗枋高八分，兩頭為陰榫，加工前須用十字架做標記，陰榫的出頭榫在上，陽榫的出頭榫在下。

（10）「五尺」法則：

①「五尺」須用聽不到雞鳴狗叫處的桃樹做成，是由師傅採集這樣的桃樹做成後授予自己認定的技藝已達到具備獨立操作水平的徒弟

的。這個「五尺」相當於現今的職稱或駕照等資格證。

　②主人必須聘請有「五尺」的師傅開篙畫墨，否則新座場不太順暢。

六

土家族吊腳樓遺珍

在咸豐境內，北到黃金洞鄉的麻柳溪、水杉坪、巴西壩，清坪鎮的龍潭司，小村鄉的小臘壁，西北到活龍坪鄉、大路壩區、朝陽寺鎮，西南到甲馬池鎮的新場、青岡壩，丁寨鄉的十字路，南到忠堡鎮，東到高樂山鎮的官壩、蠻太子，自東往西沿公路幹線，到處都有干欄建築，而且其中以麻柳溪、水井坎、小臘壁、龔家院子、王母洞、當門壩、嚴家祠堂等最具代表性，這裡有咸豐最具規模又保存完好的典型吊腳樓群，這在土家族地區是十分罕見的奇觀。二○○七年，因筆者曾在咸豐縣文物管理所工作，有幸參加了全國第三次文物普查。根據當時的工作要求，古建築、古交通、古村落是普查之重點。按照這樣一個安排，筆者克服一般女生不能克服的困難，徒步走鄉串戶，進行了一次拉網式的全面搜索，全縣近兩百個自然村無一遺漏，調查結果的確見證了「干欄之鄉」的美譽非咸豐縣莫屬。難怪張良皋教授二○一一年來咸豐後再次大發「大凡立邑聚於平原廣川之上，不難『千里同風』，一旦進入『山國』，則一丘一壑，一樹一石，莫不構成屏障，分隔民人，其間溝通混融，並非易事，於是文化的原生態得以保存」的感慨。直到今天，吊腳樓在咸豐依然數量眾多，分布廣泛，無處不有。下面列舉幾處咸豐有特色、有代表性的吊腳樓群落：

（一）
黃金洞鄉麻柳溪村吊腳樓群

　　麻柳溪村吊腳樓群落在二〇〇七年的文物普查中被認定為古村落古建築類的重大發現，多半原因緣於筆者是那裡土生土長的人，也可以這樣說：筆者與麻柳溪村是稻與田的關係，是魚與水的關係；筆者與吊腳樓的關係也便是鳥與樹的關係，禾苗與土地的關係了。筆者不得不說麻柳溪村的保存現狀是一個奇蹟。這個位於咸豐北部，在與利川的交界處不遠的小河谷，居然保留了羌族、土家族、苗族風格建築數百棟。羌族木樓從外觀來看，比較像苗族的樓欄，不過往往多修半層，弄成一個亞三樓，上樓的木梯，也和苗族的闊梯十分相似，然而進到大廳，就會一目了然地發現不同點：在神案的前邊，二樓和三樓都用欄杆圈出一個內井似的通道，中心點直通屋頂，因為整個屋子是對稱建築，所以這個通道，也就像整個房子的中心支柱，不過是空心的罷了。神案用於祭奠天地鬼神，這個內井，實則是一個完美的「鬼

神通道」，具有神祕而充滿尊嚴的氛圍。可以說，單以這個局部，就可以認定羌族對天地的敬畏、與自然的和諧程度，是要遠遠超過土家族和苗族的。從另一方面考量，羌族是否以此作為探索和改造居室空間氛圍呢？正如羅馬建築自穹頂式建築開始，已經開始轉變為強調內部空間的裝飾一樣。也許正應驗了「最高明的建築理念其實和手中無劍心中有劍的境界隱隱相通」的哲理。

麻柳溪村有三六五戶一二八〇人，其中八百餘人均為羌族，羌族的人都姓姜。他們自己聲稱這個姜字，其實就是羌，昔年為避禍而扭曲一些筆畫，於是姜族就成了羌族。除了姜姓，麻柳溪村大多為謝姓人家。不知道是偶爾的融合還是有其淵源，在謝姓人編修的家譜中發現，在炎帝稱太始祖史料中，姜申伯為始祖，並說他是炎帝的六十三代孫，在周宣王五年（前 823 年）因功被封於申國謝邑，子孫別姜為謝，以地為氏。依這個史料看，姜姓與謝姓人氏本為一家，所以生活在麻柳溪的居民世代和諧安康，生活美滿幸福。

羌族木樓的完美程度，要明顯超過苗樓，因為苗樓最漂亮的是欄杆和寬梯，這些優點，羌樓都具備，而且毫不遜色，但是羌樓所擁有的「鬼神通道」和內護欄，則為苗樓所無，兩種建築的弱點倒是一模一樣，秀雅有餘，氣魄不足。土家族吊腳樓倒是大氣磅礡，但其他部位過於粗糙，也許是因為土家人恪守中庸、簡單樸實、趣味寡淡、不事浮誇的性格原因，修建的吊腳樓也就隨之不過於刻意裝飾，可見優劣之分，也是難做選擇。

除了羌樓，就是土家族吊腳樓群落了，如夏家溪王氏吊腳樓群、鄧家壩吊腳樓群、金華村吊腳樓群、羅家壩黎家灣吊腳樓群、場壩子吊腳樓群、桑木壩吊腳樓群、老神溪吊腳樓群、灣口上映家灣吊腳樓

群等數處，這些群落保存相當完好，散布在青山環抱、綠樹成蔭、清澈見底、九曲迴環的麻柳溪河谷兩岸。在這些群落中不時有苗樓、羌樓混雜，苗樓似乎比土家族吊腳樓更多，有趣的是，幾乎每個院子都以一種風格為主、其他兩種間插其中，也就是說，你看到任何一個院子，都能清楚地分辨三個少數民族建築的不同之處。這條以前默默無聞的麻柳溪，有種藏在深山人未識的味道，還是那「一丘一壑，一樹一石，一溪一谷」構成了道道屏障，使這些寶貴的建築得以留存。

近幾年，農村產業結構調整後以茶葉為支柱產業的麻柳溪村一改過去坡上種茶田裡種稻的生產方式，山上山下，土坡田地，到處種上了綠茶。這樣一來，全村不到十公里路程的一條峽溝就有了三個茶葉加工廠，綠茶香飄萬里，美名傳揚，但卻再也沒了古時咿咿呀呀靠水車揉茶的聲音。近年，隨著咸豐縣打造「三園一都」宏偉藍圖的展開，興建「休閒度假後花園」、「土苗風情大觀園」特色民居之風愈演愈烈。二〇〇八年五月，咸豐縣人民政府先後聘請清華大學城市規劃設計院結合旅遊規劃等對咸豐的特色民居進行精心設計。同時，還聘請了湖北民院、湖北苗學會組成專家組，對原有的民居風格進行充分挖掘，讓規劃更好地符合「土苗風情大觀園」特點。本著「既是傳統的，又是現代的；既是地區的，又是全國的；既是村寨的，又是景區的」的理念，「突出特色，講述土苗傳奇故事」、「尊重自然，建立人與自然和諧關係」、「以人為本、居民受益」的原則，以木質材料的土家族吊腳樓為主，保留土苗遺風的全縣特色民居建設正如火如荼地進行。麻柳溪成了「幸運兒」，首當其衝排在了前列，原來具備土家族、苗族、羌族三種風格的吊腳樓民居搖身一變，統一穿上了「新衣」。新衣華麗、醒目，但恕筆者冒昧直言，這股統一著裝的風潮席捲過重，由於缺乏文物與非物質文化遺產保護的基本常識，反而導致

了較多破壞，諸如將吊腳樓柱頭的遮蓋、吊腳懸空的封閉、翅角挑的包裹等等，大大地損害了吊腳樓建築的精髓。而今的吊腳樓千棟一面供遊客駐足觀瞻，卻不見了幾百年前的原始風貌。

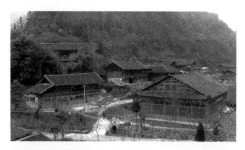

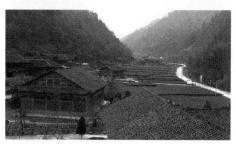

筆者認為，假如麻柳溪不是因為被一條大河阻隔，如果咸豐不是因為大山的閉塞，這片土地上恐怕早就高樓林立，還有這些吊腳樓嗎？如此一想便覺得真的很可怕，原來保流傳統文化是要以落後封閉為代價和前提的。這些古老的傳統技藝流傳日久，但當賴以生存的政治經濟條件、地理環境風貌發生變化後，大都會失去原有的面目和風格。

2000 年後麻柳溪村羌寨吊腳樓一景

如今，一座不太寬大的石拱橋將麻柳溪村與外界相連，因而引來一撥又一撥的旅遊者和探秘者。只要仔細打量，避開新衣下的包裹與掩飾，麻柳溪仍然可以稱為一座干欄式建築的寶庫。其民族內涵的豐富程度，大概只有那名揚中外的貴州西江苗寨才能與之相提並論，或有過之。

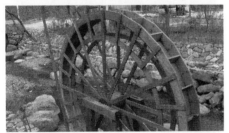
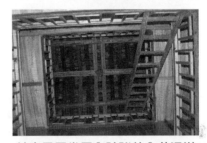

2000 年後羌寨古麻柳樹、石拱橋、水車　　羌寨民居堂屋內神祕的內井通道

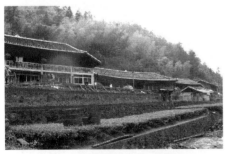
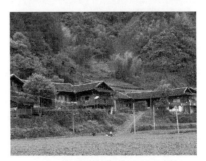

2000 年前麻柳溪村長壩子　　　　2000 年前麻柳溪村鄧家壩
　　　吊腳樓群　　　　　　　　　　　吊腳樓群

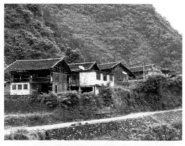
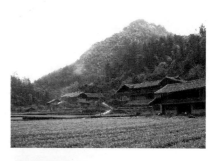

2000 年前麻柳溪村回龍堡吊腳樓群

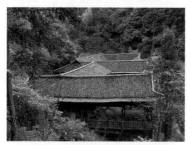
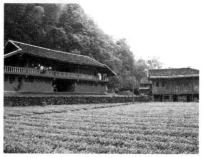

2000 年前麻柳溪村黎家灣吊
腳樓群

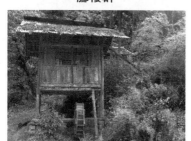
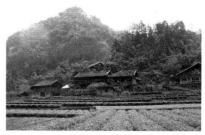

麻柳溪村古樸的水車房

2000 年前麻柳溪村桑木壩苗家吊
腳樓群

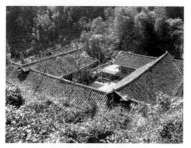
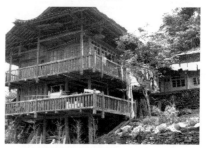

麻柳溪村謝家四合院

2000 年前麻柳溪村夏家溪吊腳樓

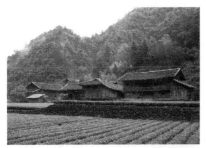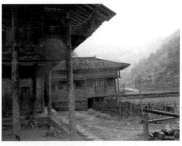

2000 年前麻柳溪村梅子溪吊腳樓群

小臘壁吊腳樓和小村鄉苗家院子

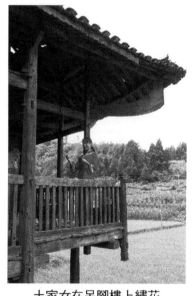

土家女在吊腳樓上繡花

小臘壁吊腳樓位於小村鄉大村村，這棟氣派非凡的三層吊腳樓大約建於清末民初，因坐落處地勢呈階梯狀便更加搶眼，主體滲入了優雅輕盈的苗樓建築樣式，苗樓錯落有致、精緻完美地間插其中。「欄杆」是苗樓的招牌語言，當然也並非專利，估計是農家為了適用和安全需要，弄出二樓欄杆樣式不一，有條塊格，有喜字格，有萬字格，有的還專門為欄杆漆上顏色，應該是集土家族、苗族兩家之長，可惜看上去，略顯重複，也許

每個民族的建築風格各有其不可輕易改變的內涵，並非簡單互取所長就能達到完美的。小村鄉大村村，就是苗族在咸豐集聚生活的地方，苗家木樓不用吊腳，只建於大片平地上，二樓都用欄杆，或分兩段，或橫整個正面，也有四圍全欄杆包住的，遠遠看去，十分清秀美麗。如今的大村溝裡，還保留有六個苗家院子，雖然殘舊，卻少有現代建築摻雜其中，這六個院子順河而建，可稱「苗家六寨溝」。

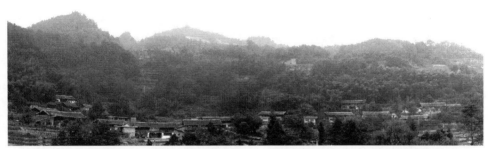

小村鄉田壩苗家院子全景

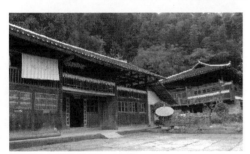
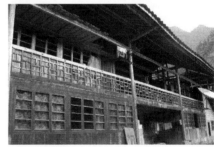

小村鄉田壩村苗家院子局部

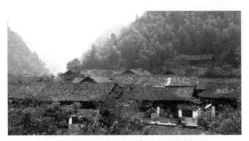

小村鄉喂龍村老房子吊腳樓群

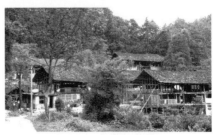

小村鄉大村村吊腳樓群

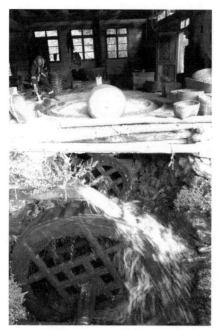

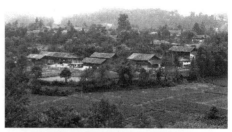

小村鄉小村村朱家堡吊腳樓群

小村鄉小村村榨油房及水車

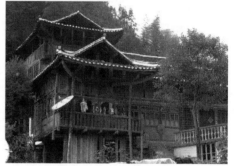

小村鄉大村村小臘壁吊腳樓

（三）
楊洞龔家大院和王母洞民居

調查中，筆者新發現的規模宏大的當地豪宅要數位於甲馬池鎮墨池寺村龔家大院和馬家溝村的王母洞民居了，這兩處均為古建築。規模浩大的院落或豪宅一般呈縱深遞進式或者橫向展開式，依據這樣的理念，楊洞龔家大院是前後雙天井院落，屬典型的縱深遞進式豪宅，而王母洞民居則成南北方向橫向延伸，它是咸豐橫向展開式建築的典型代表。

龔家大院是前後雙天井院落，留存至今實屬不易，從它的身影，彷彿能覺察過去繁榮昌盛的景象。有別於現代吊腳樓的典型特徵是建有朝門，還有步步攀高的青石階梯以及南北方的高大圍牆。依山而建，坐西朝東，背後是茂盛的山林，前面是良田數畝，南北山巒環抱，典型的前朱雀，後玄武，左青龍，右白虎的坐勢。楊洞、甲馬池一帶的木建築漢化比較嚴重，大門樣式和天井布置更接近北方。此地

原先有著名的蔣家大院，原存大小天井五個、花園二個、房屋一二九間，都是土家族、苗族、漢族風格結合的產物，因經不住時間長河的沖刷和世事的風化，現在僅存天井三個、花園一個，房屋九十四間還毀掉了三分之一。龔家大院的規模相比蔣家花園要小很多，風格類似，然而保存十分完整，窗上雕花、刻字均為初建時作品，除了院內堂屋那塊壽匾，還有各種鄉土耕作工具，幾乎就是一個小型民間生活器物博物館。

王母洞民居也為當地望族蔣姓所建，距今約二百餘年，占地三千平方米。該民居所處地形中間為一槽形谷地，兩邊青山對峙，林木蔥蘢，現居住二十五戶人家，大多數仍姓蔣。王母洞民居橫向排列從東南到西北一字排開共六個天井，儼然有序，規整統一。東南邊第一個天井略小，第二個至第五個天井規模相當，結構相同，均為撮箕口形狀三合水。院落正前方下口臨小溪到每個天井的院壩各修有一條石級通道，長六米，寬一點五米，石梯四十餘級。第六個天井即位於西北側最後一個，是六個天井中唯一一個四合水天井，也是保存最好、最有特色的一個天井。這個四合水天井，似乎最能體現土家人「小資情調」的一面，猶如現代都市裡的歌廳、酒吧、夜總會。居於院子裡的土家人，一有空閒便聚攏在一起談天說地海闊天空，就靠這個天井，井內井外的消息從這裡溝通傳播。該天井院壩中央栽有一棵紫荊樹，樹幹彎曲粗壯，枝繁葉茂。每當紫荊花盛開，鮮豔奪目，惹人喜愛。據說曾有人願出一萬元購買此樹，被院內住戶拒絕。天井四周各建一棟四列三間木屋，相互連接，形成一個正方形整體。靠外面的房屋順著山勢懸空延伸，三方均為吊腳樓，形成一個迴廊式的「半島」。樓高約十四米，立柱十八根，為吊腳樓之罕見。更為稱奇的是，樓下一

條小溪清澈透明、緩緩流淌，構成「茂林、修竹、昏鴉，飛樓、流水、人家」的絕妙畫面。該民居建築簡練、質樸，所有房屋的窗櫺上均有雕花，圖案精美；柱礎石質良好，圖案各異；石階整齊寬敞，使用方便；院壩青石鋪地，經久耐磨。整體建築保護良好，極具保護和利用價值。

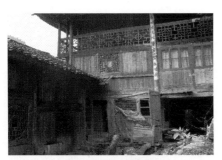

龔家大院窗與欄杆

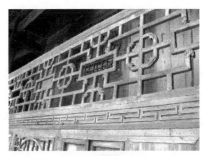

龔家大院龕子

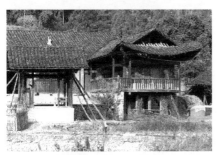

坪壩營鎮龔家大院朝門

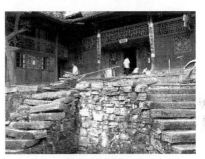

龔家大院石梯

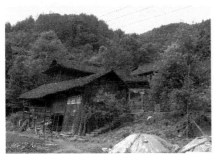

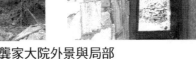

龔家大院外景與局部

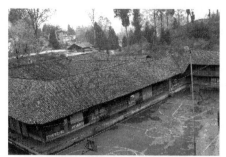

坪壩營鎮蔣家花園全景

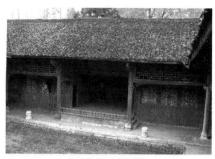

蔣家花園正廳

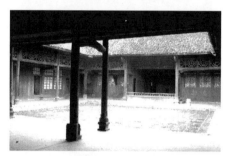

蔣家花園內天井

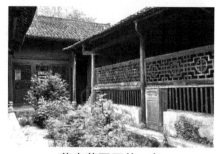

蔣家花園天井一角

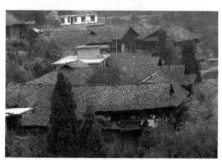

王母洞吊腳樓四合天井

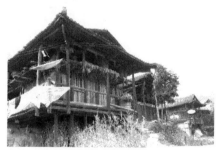

王母洞吊腳樓一角

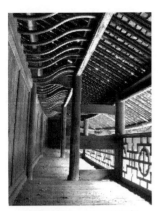

蔣家花園二樓前長廊

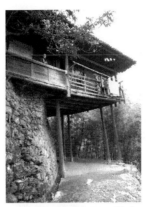

王母洞吊腳樓下可供人
畜通行

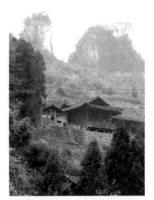

王母洞吊腳樓外景

（四）
清坪鎮向家老宅

向家老宅位於清坪鎮二台坪村向家溝，在二〇〇七年的文物普查過程中被發現，因為地處偏僻，不通公路，所以保存完好。這是一個由一個大院子、四棟完整的吊腳樓建築組成的呈「品」字形布局的土家山寨。這個山寨匍匐而臥，占據了整個小山

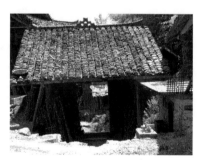

清坪鎮向家老宅朝門

谷，建有完好的朝門，居民都屬向家同宗，沒有外姓加入，後山有向家祖墳，遷移到此的第一代祖先歿於乾隆五十年（1785 年）。向家老宅為第二代所建，當在嘉慶年間，如今的老宅為一九五九年翻建，柱石刻有年代記錄，風格、位置、材料一如老屋。

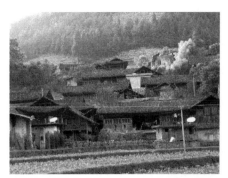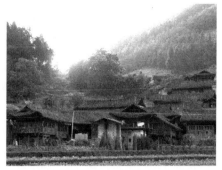

仰視向家老宅全景

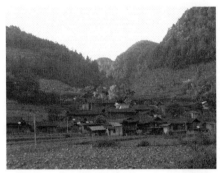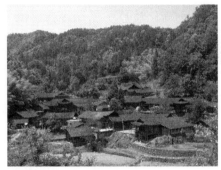

俯視向家老宅全景

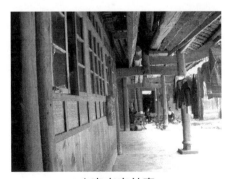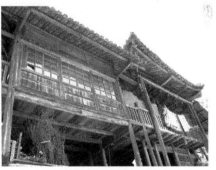

向家老宅外廊 向家老宅後側一角

（五）
茶林堡吊腳樓群

　　茶林堡吊腳樓群位於大路壩區蛇盤溪村茶林堡小組。從茶林堡的這個「堡」字可以想像其地理位置是絕對的居高臨下，九曲環繞的蛇盤溪上游將這「堡」包圍成半圓形的小島。進「島」沿階十餘步，便可見一棵巨大的古山楂樹屹立在半島前側，儼然一種守護寨堡的架式，被當地人尊為「保寨樹」。半島前沿是一個橢圓的場壩，場壩中心有一圓形土坑，是跳擺手舞時燃放篝火的火坑。原來這個場壩是大路壩區工委專門為茶林堡村民修建的一個擺手舞池。茶林堡吊腳樓群共有大小吊腳樓十餘棟，居住著黃氏和徐氏兩大姓氏居民。整個院落鱗次櫛比，次第高昇，大致呈「品」字形結構屹立在半島上。吊腳樓主體結構以五柱四為主，也有三柱二的。其中黃氏吊腳樓約在清末年間建造，雕花窗櫺，青石院壩和階沿，顯得古樸陳舊，主人絲毫沒有改變其原貌，五柱四騎結構亮瓜亮柱使正前方形成長廊。徐氏住宅作

了重新裝修，尤其臨溪兩棟加了現代包裝。這兩棟房屋最有特色之處是該吊腳樓的房頂屋面和屋脊，屋面一色青瓦，脊梁頂用瓦塊和白灰鑲嵌「鰲面」圖案，脊梁中部飾「鰲頭」圖案，兩頭飾「鰲尾」圖案並翹角對稱，以示它在茶林堡吊腳樓群中「獨占鰲頭」之勢。據該院子居民徐生犬之父徐老介紹，這一帶的吊腳樓大都由老師傅陳首明修建。

蛇盤溪村茶林堡「保寨樹」古山楂樹

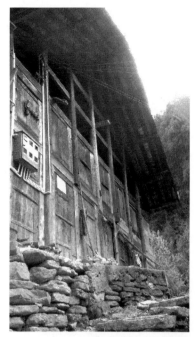

蛇盤溪村茶林堡吊腳樓屋脊「鰲面」

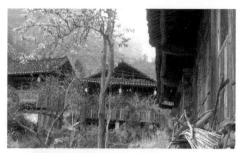

蛇盤溪村茶林堡黃氏宅子屋山頭一角

蛇盤溪村茶林堡燃放篝火的火坑

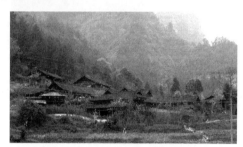

大路壩區蛇盤溪村茶林堡吊腳樓群外景

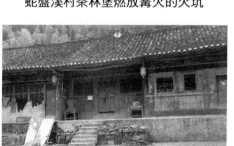

蛇盤溪村茶林堡吊腳樓黃氏宅子

蛇盤溪村茶林堡黃氏宅子外廊

（六）
高樂山鎮劉家大院和水井坎民居

　　位於咸豐高樂山鎮徐家坨村的劉家大院距縣城五點五公里，在二十世紀九〇年代前後，劉家大院曾經是咸豐最大最典型的土家族吊腳樓群，共有劉姓人家四十八戶，一七二人，皆同姓同宗。遺憾的是，隨著歲月的流逝，劉家大院如今已破敗不堪，吊腳樓留存下來的僅有兩棟，其中一棟也已搖搖欲墜。

　　水井坎民居相隔劉家大院不到五公里，以咸豐往利川的公路為界一個東一個西。水井坎民居是目前離縣城最近保存最完好的一個吊腳樓群落，屬典型的土家族吊腳樓內天井建築，因院落前有一個古老的水井而得名。原屋主為當地地主，一九四九年後住房為多家貧農瓜分，後各自按照自己的所需改建，加之年久失修，院內多少有失原有風範。吊腳樓群內天井尚存，喜字格欄杆清晰可見，堂屋神龕雕工精細保存完好，雕花窗美輪美奐。整個吊腳樓群呈階梯狀分布，背依山

彎，腳下有淙淙流淌的泉水，極目遠眺，層巒疊嶂，滿目勝景，夕陽下群山盡染，美景難以言喻。

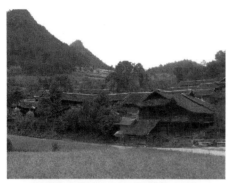
高樂山鎮水井坎吊腳樓群遠景

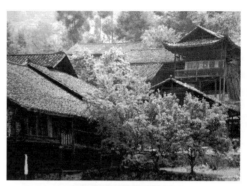
水井坎吊腳樓群近景

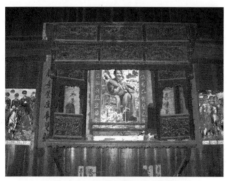
水井坎吊腳樓堂屋神龕

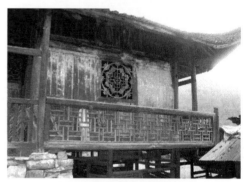
水井坎吊腳樓窗櫺與龕子

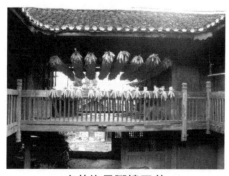
水井坎吊腳樓天井

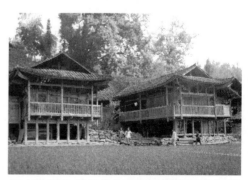
二十世紀九〇年代前高樂山鎮劉家大院雙吊式干欄吊腳樓

（七）

尖山鄉嚴家祠堂

　　尖山鄉嚴家祠堂位於尖山鄉大水坪村，距縣城四十公里，由苗人嚴啟智率族人於一八七五年開始修建，歷經兩年竣工，屬典型的「四點金」基本型制的磚木結構四合院，占地面積七三六平方米。祠堂分門廳、庭院、正殿三部分，整個建築背山面水，地勢勻和，明堂寬大方正，祠堂內虛實互補、方圓相濟。因一九九二年就被納入湖北省級文物保護單位保護範疇，故至今保存完好。建築門廳三間，木柱木枋，四列二十柱無斗栱。穿堂設內外十二扇鏤空雕花大門，供苗族人嚴氏家族笙樂聚會和就餐之用。正廳結構為四列三間二十四柱二十二騎，中間兩列五柱六騎，兩邊兩列七柱五騎。正殿為祭祀之堂，設嚴氏祖宗牌位神龕，懸掛「敬宗收族」金字匾額。在天井正中置一曝亭，高近十米，分兩層，屋頂飛簷翹角，裝飾古樸。亭台正前下方有長約一米，寬約二米的斜面鏤空雕盤龍石，其下端為鯉魚跳龍門，上端為「三龍戲水」。緊靠盤龍石前還置有一高約一米的「泮池」，苗

人叫作「放生池」，由八塊石碑組合而成，上刻「家訓十六條」，四周裝飾雲紋，美觀精緻。可見苗人嚴氏家族對子孫後代的期冀。該建築的亮點在於突兀在庭院正中的曝亭、咸豐現今唯一一處保存完好的歇山屋頂，還有四圍完好的烽火石牆。嚴家祠堂內精緻的雕飾、上等的用材、合理的布局都顯示出了咸豐境內土木建造工藝的極高水準。

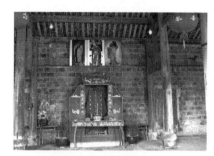

嚴家祠堂祭祀神龕

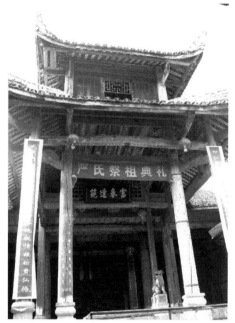

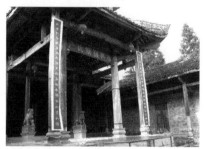

尖山鄉嚴家祠堂亭閣正面

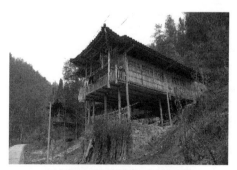

尖山鄉麻溪溝撮箕口吊腳樓

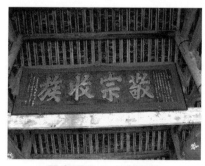

嚴家祠堂內金字匾額

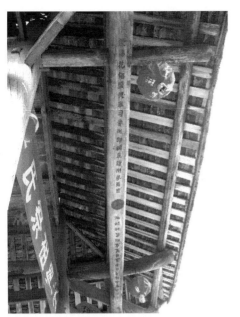

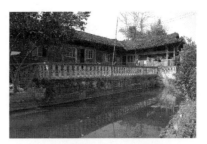

尖山鄉單吊式吊腳樓

嚴家祠堂燕子梁題字

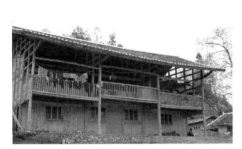

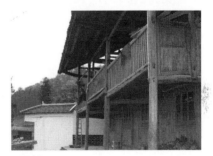

亮瓜亮柱吊腳樓

　　其實無論是土家族吊腳樓還是苗樓，至今不論保存完好還是有損毀，有這樣的古村落古民居群落，足以見得咸豐人才薈萃，名匠輩出。這些傳統建築樣式的存在，無不透露出這裡的民眾生活居住習慣方式與傳統文化息息相關。居住在這裡的世代居民也許並不能感覺吊腳樓的特殊含義，實際上，這種居住方式隱含著少數民族地區能根據

當地自然條件「改天換地」的本能，折射出勤勞聰慧的少數民族對一種理想生活的追求和呼喚，這是一種文化，是一種區別於一馬平川的平原生活的文化，一種區別於喧囂嘈雜的都市生活的文化，是一種天人合一的居住文化。無論從實物吊腳樓保存完好的角度，還是從咸豐的地理位置氣候自然條件的角度，這裡的歷史遺存，總能反映出咸豐縣內巧奪天工的建築工藝。土家族吊腳樓營造技藝的豐富內涵，綿延數百年依然保持著本民族的獨特魅力和個性，其原因是得益於這一傳統技藝的傳承，好學善思、機智靈活的土家人一代代繼承著這一傳統技藝，讓四方人士無不為之折服傾倒。修建吊腳樓的能工巧匠在咸豐為數眾多，約在八百人以上，比較有影響、有成就的至少二百人，主要分布在黃金洞、高樂山、丁寨、尖山、甲馬池、大路壩鄉鎮等，萬桃元、謝明賢、謝偉、姜勝健、王兆由、王清安、謝洪楠等是吊腳樓營造技藝大師的代表。如今，我們存放衣物有衣櫥；我們存放食物有冰箱；我們存放財物有保險櫃；我們存放資料有電腦光盤與硬盤……而對於一棟或一處古建築的保存，在不毀其原貌，不變其原材，又不破壞其原風格的標準下保護千年談何容易？唯一的選擇是對修建它的技藝進行存放，對傳統技藝的生命進行保護。只有在修建吊腳樓的技藝永不消失的情形下，土家人才能永遠在吊腳樓上繡鞋墊，在吊腳樓裡喝油茶，在吊腳樓內跳擺手，在吊腳樓裡織衣裳。

七

吊腳樓裡土家人的生活印痕

走進咸豐土家族吊腳樓山寨，不乏翠竹綠嶺，古樹叢林，座座寨子，棟棟吊樓，依山傍水，清幽神祕。尤其是生活在都市裡的人，倘若能抽身於瑣碎的日常事務，擺脫繁忙纏身的公務，進到吊腳樓寨子，土家人會熱情奉上清香爽口的油茶湯讓你暖身骨、消酷暑；讓你在品嚐香氣四溢的油茶湯的同時，還可以聽七八十高齡老人酣暢淋漓的山歌，看四代同堂老幼皆宜的擺手舞，使你倦意頓消；倘若能在吊腳樓裡住上幾日，你定能品嚐到土家人自釀的米酒，吃到土家人自烘的臘肉，品味土家人自製的神豆腐。這裡的每一寸土地，每一縷炊煙，每一棟房舍，都凝結著土家人曼妙的土歌土舞、鄉俗民約，這些鮮活的人間煙火，是他們世代不可或缺的生存常態。這些生存常態緣於特殊的地緣、人文、山水、氣候，又是這些機緣滋養著這裡的民族。雖然有來自嶺南、齊魯、徽派等多元文化的影響，但土家人有自己本民族的「打底色」，所以仍然盡顯其魅力，永不衰敗。

（一）
火鋪房

　　吊腳樓的火鋪房是咸豐土家人生活的主要場所，除了炎熱的夏季，他們大都會在這個空間裡度過。二十世紀五六十年代的火鋪房既是土家人的廚房，又是他們的休息室。在那個年代裡，火坑內的柴火可謂四季旺盛。火坑是用四塊同樣尺寸大小的條石圍鑲而成，土家人就著火坑裡的鐵三腳架燒火做飯，同時也烤火取暖，一家人圍在一起家長裡短，即使有客來客往也在這裡接待。儘管煙熏火燎沖蕩整個房間，儘管炕上掛滿的紅辣椒、黃玉米、土臘肉顯得沉甸甸，可一日三餐還是那麼粗糙簡單。通常都是青菜和酸菜，吃上一頓美味臘肉那都得「看天」，這個「天」就是有尊貴客人到來的日子。記得在約四十

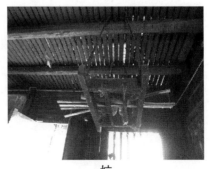

炕

年前，筆者家盼望吃上一頓「大餐」，那
就是指望在外地工作的父親歸來。為了換
得一次美味的大餐，筆者家幾姊妹經常忽
悠母親，說父親在回家的半路了。撒這樣
的彌天大謊偶爾也會換取母親做上一頓美
餐，安撫一下幾張可憐的饞嘴。要是遇上
客人到來，主人會弄上三四道菜，吃飯時
就在火坑上方橫架一條長板凳，將比平常
多出的幾道菜放在條板凳上，大家坐在火
坑四周圍著這張簡易的餐桌吃得津津有

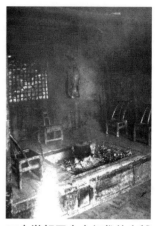

二十世紀五六十年代的火鋪

味，熱火朝天。到了七八十年代，土家人的生活條件得到改善，便打
起了省柴灶，有了專門獨立的廚房，一改過去烤火做飯都在火坑的做
法，而是在灶上做飯，在火鋪房取暖。從此，土家人的廚房與休息室
才得以明確分開。到了現在，土家人的生活已經與城鎮沒了多大差
距，吃喝起居的布局儼然有序，不僅實用還講究美觀。

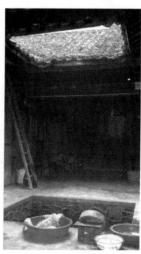

土家人用的石水缸

炕上的紅辣椒、炕上的苞穀

在四合天井內洗涮

如今的灶屋廚房

（二）
廂房

土家族吊腳樓的廂房上面一層住人，一般用作客房，外圍面臨院壩和正前方兩面設置龕子，用作晾曬衣被；下面的空間通常用作堆放農具柴草雜物、豬牛羊圈，以及廁所也設置在這裡。豬牛羊圈只需用簡易的木板圍合，木板只是用堅硬

土家姑娘「等情郎」

的雜木製作，根據主人需要，設計間數可多可少，空間可大可小，餵養牲畜時只需穿過底層過道即可到達每間欄圈。土家人養豬的數量多少和肥壯程度幾乎是衡量土家婦女能幹與否的尺子，這樣一來，土家人家家餵肥豬，土家婦女個個養年豬，這樣才有歲末年尾的「醃熏臘肉」。

土家姑娘在廂房龕子上晾曬衣服

廂房底層過道

吊腳樓下餵豬

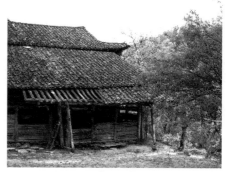

養豬房

（三）
磨房

磨房是土家族吊腳樓的一個附屬部分，也叫作偏房。偏房裡一般是安放石磨和碓窩等原始加工工具的地方，通常搭建在正屋山當頭位置，與轉角廂房相連成「丁」字形結構。土家人製作傳統食品餈粑和豆腐都是在這個場所完成。

磨房

土家人一般比較忌諱這樣的結構，只是在艱苦年代條件有限和屋基地勢侷限的狀況下不得已而為之，如今這種結構大都取消。

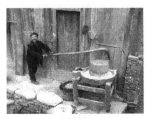

磨麵

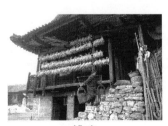

挑水

土家人舂米的碓

（四）
土家人的飲食

　　《漢書·地理志》中有「飯稻羹魚」之說，其中道出的是江南的飲食習俗。作為地處西南地區的咸豐，因河流、地形、土壤、氣候等諸多因素影響，土家人的飲食也十分近似「飯稻羹魚」的習慣，人們的主食以稻米為主，另加玉米（苞穀）、高粱、土豆、紅薯為副食，以蔬菜、肉、蛋為輔助食品。當然這個飲食結構主要以二十世紀八〇年代前後為分水嶺，尤其以雜交水稻之父袁隆平成功研製雜交水稻為標誌。在此之前，咸豐大部分村鎮居民都以苞穀、紅薯、土豆為主糧，另加瓜菜，有「瓜菜半年糧」一說，指的就是缺衣少糧的艱苦年代的飲食結構。二十世紀六七十年代，咸豐多食「金包銀」，即把米和苞穀摻在一起吃，做飯時用鍋燒水把少量的米煮成半生半熟狀，再瀝水拌上苞穀粉蒸熟。「金包銀」既香又耐餓，是那時的主食。如今人們也會憶苦思甜，加之受多吃五穀雜糧有益健康觀念的影響，現在

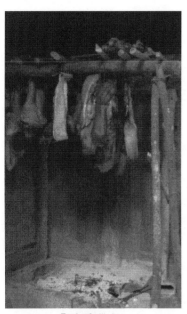

「醃熏臘肉」

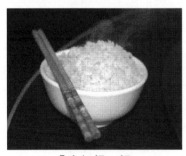

「金包銀」飯

不少人也開始吃這種「金包銀」的米飯了。

「醃熏臘肉」是咸豐土家族最有特色的風味菜，也是先前筆者提到的小時候忽悠母親給做的大餐。它的製作過程是，先將鮮肉用碼鹽醃在缸內兩週左右，經過用柏樹枝丫等陰火熏烤上兩天后，再高懸在火鋪房的炕上烘烤。這樣做出的臘肉，肉皮橙黃，肉味美，一年到頭可隨時食用。有首打油詩說，「肥豬宰殺深加工，煙熏火炕一個冬，貴客到家炕上取，洗盡切開香又紅，農家臘肉味道美，地方特色分外濃」，就是專講這種「醃熏臘肉」的。

「油茶湯」是土家人餐桌上經常見到的食物，尤其在咸豐尖山鄉、活龍坪鄉、朝陽寺鎮一帶，人們幾乎一日三餐都要喝油茶湯。它是用茶葉、陰乾苞穀粒、花生米、陰乾糯米、乾土豆片等物用油炸好，再加上蔥花、薑米等作料，加入燒沸的油湯中。「油茶湯」喝起來清香爽口，冬可暖身，夏可消暑，提神解乏，療飢醒酒，咸豐人四季不離，每常飲之。

「打餈粑」是咸豐土家人逢年過節家家戶戶必須有的習俗。土家族地區有「二十八，打粑粑」的說法。每逢春節來臨，土家人會在農曆臘月二十八「打餈粑」。據當地鄉土志書記載：打餈粑，「是糯米飯就石槽中杵如泥，壓成團形，形如滿月。大者直徑約尺五，尋常者約四寸許，三至八分厚不等」。打糯米餈粑是一項勞動強度較大的體力活，一般都是後生男子漢打，兩個人對站，先揉後打，即使冰雪天也要出一身汗。揉粑時很是講究，一般採用手沾蜂臘或茶油，先出砣，後用手或木板壓，或大或小，玉圓光滑。一到正月，土家人背著必不可少的大餈粑作為禮物走親戚拜年。

豆腐是土家人逢年過節用黃豆加工成的一道佳餚。做豆腐工序比較複雜：首先是磨豆漿，磨豆漿是一項繁重的體力活，通常是年老或年幼的「添磨」，即舀起豆子往磨眼裡添加，壯勞力「推磨」，即有力氣的一個或兩個人推著沉重的石磨周而復始地轉動。現在土家人一般家庭都有了打豆腐的機器或小型豆漿機，石磨便閒置一旁或廢棄，但石磨推出的豆腐與機器打出的豆腐味道有天壤之別，石磨推出的豆腐別有一番清香。二十世紀九〇年代之前，臘月裡做年豆腐，土家人男女老少齊上陣，怎麼也得用石磨做豆腐。推豆腐成為土家山寨獨特的風景。豆漿磨好後，接下來要過濾豆漿。通常在磨房裡屋吊起兩根木條交叉而成的「十」字形「搖架」，白包袱的四隻角吊在「搖架」的四個頂端上，將豆漿倒進包袱中均勻地搖晃，潔白純淨的豆漿便濾到事先接好在下面的大盆裡。過濾好豆漿後將豆漿燒煮沸騰，之後便要點石膏，也叫點豆腐。點豆腐這一關最為神奇，點石膏時將調好的石膏水下到沸豆漿裡，然後快速地來回攪拌，濃香隨著熱氣瀰漫開來，不一會兒一鍋豆漿就變成一鍋豆腐花了。再用文火稍微煮一下，

就是一鍋豆腐了。若是想豆腐花成型成塊或者老一點，就用豆腐包廂包壓過濾直至成型。

除了推豆腐，在咸豐縣民間，每到炎夏季節，土家人常用一種樹葉來製作成「豆腐」食用。這種樹葉製作成的豆腐叫「神豆腐」，又叫「觀音豆腐」。能采葉製作「神豆腐」的小樹是一種灌木，屬馬鞭草科植物，俗稱「斑鳩柞」，雜生於溝邊地旁的灌木荊棘叢中。土家農婦常在勞作回家途中，連枝帶葉信手採回一束，摘下葉片洗淨，放在盆中用手揉碎至糊漿，倒入鋪上幾層乾淨棕片的筲箕中過濾，點入澄清了的適量草木灰水攪勻。片刻，便神奇般地出現了一盤顫搖搖、綠幽幽的「神豆腐」。食用時，將「神豆腐」橫豎劃成方塊，倒進拌有鹽、醬油、蒜泥、辣椒和其他作料的蘸水中即可食用，夏季食用既爽口又消暑。

土家啞酒是土家人慶祝節日、歡迎貴賓時喝的一種喜酒，用糯米、糯高粱、糯苞穀、糯小麥、糯小穀等「五糯」做原料，用特殊方法釀製而成，貯藏於瓦壇內，濃度低，味甘甜。飲用時用竹管、麥管、蘆管吮吸，也可煮沸飲用。

油茶湯

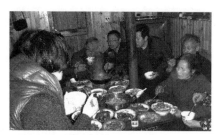

土家人豐盛的晚餐

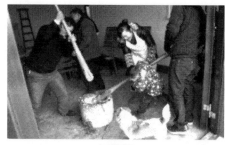

打餈粑

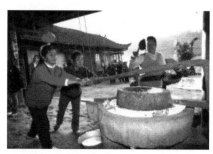

推豆腐

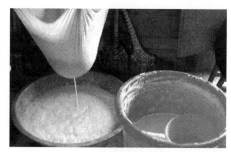

濾豆漿

包豆腐

製作好的豆腐

做『神豆腐』

揉搓後過濾

『神豆腐』

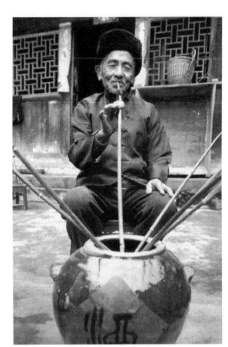

土家咂酒

（五）
繡花鞋墊

　　一雙繡花鞋墊的誕生，往往傾注了土家人長長的夢。

　　從山中刮來棕櫚，從土裡挖來魔芋打成糨糊，再加以廢掉的邊角土布料，打製成布殼。然後，剪鞋樣，做鞋底，繡鞋墊，一道道一針針，從土家女人溫婉的手掌中捏納轉換，從土家女人細嫩修長的指尖挑針走線。就這樣，土家女人在一雙看似簡單的土布鞋墊上完成了最美最精彩的篇章。

　　得知孫子考上了四

一針一線總關情

川大學，臨近九十高齡的婆婆從鄉下帶來幾雙還沒來得及繡花的毛坯鞋墊。她說她要在孫子上學前親手為他繡兩雙鞋墊。她帶來的毛坯鞋墊用雪白的棉紗布蒙面包邊，墊面上沒有任何圖案和花樣，連鑲邊的一轉都還沒來得及，看得出是婆婆親手趕製而非從市場上買來的。面對白白的什麼圖樣都沒有的鞋墊，常年從事非物質文化遺產保護工作的筆者，已經將咸豐縣的土司皇宮刺繡有限公司的刺繡申報為省級非物質文化遺產保護項目。筆者似乎很「內行」地問婆婆用什麼針法，將在鞋墊上繡怎樣的花樣。婆婆不知道如何回答，她不知道什麼針法，也不知道什麼花樣。她說她就是數針數，從鞋墊任意一端正中間開始繡，邊數邊繡，邊繡邊變換顏色，不同針數的擺布便呈現出大小不一的圖案，不同的顏色表現出不同的花紋。這些花紋全是幾何抽象圖塊，呈菱形、三角形、星形、圓形，這些形狀交織在一起如雪花、如麥穗、如星星，無論橫看豎看都是有規律的，成行成路，條塊分明。仔細觀察才發現，這些圖形都是以十字針法交叉，一針針一線線構成平行、垂直、斜線紋路。筆者頓覺啞然，婆婆沒讀過書也不識字，年齡已至耄耋，竟然耳聰目明思維敏捷，那麼複雜的圖案花紋該要默記住多少針腳，居然還是在一雙白布上沒有任何底樣的條件下邊設計邊繡的。不說其他技法，就憑她邊繡邊設計、花紋圖案又沒有藍本、所有全憑心記且信手繡織這一技能而言，就遠遠超出一般繡花鞋墊的繡手們。婆婆也並非打早打晚繡製鞋墊，但不出兩週，便將孫子的一雙鞋墊繡好了。

透過這雙鞋墊，筆者似乎懂得了一個土家老人對下一代的期待，似乎現在才親身體會到往日從書本上讀到的「臨行密密縫，意恐遲遲歸」的深情，似乎看到了一個土家老人對自己孫子滿含的愛戀。

一個拿針繡花的土家女人是安靜溫柔的，是善解人意的，是懂愛會愛的，是甜蜜幸福的，是長壽安康的。一雙繡花鞋墊的誕生，傾注了她們長長的夢。

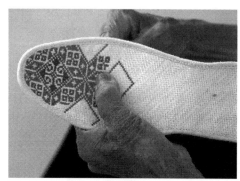
繡鞋墊

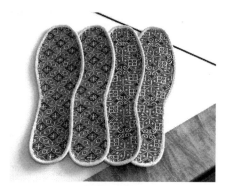
繡好的鞋墊

（六）
打草鞋

　　土家女子擅長細膩活——繡花，土家漢子便適合做粗獷的活——打草鞋。如今人們穿的鞋，樣式各異，品類繁多，人們並不需要穿上用草編制的鞋。打草鞋早已成為一道傳統手藝，草鞋也成了遊客欣賞的玩品。可土家人還是有事沒事尤其是在中午太陽毒辣趁機歇氣時，坐在場院或堂屋裡打一兩雙草鞋，偶爾穿一天，也感覺舒爽透氣，回味無窮。

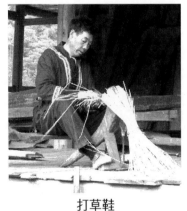

打草鞋

　　草鞋是用收割後的稻草經翻曬晾乾後，挑選質地硬、顏色白、稻莖長的稻草製作而成的。其製作過程是，先將挑選好的稻草用鐵耙去

除稻草葉，然後將其砸軟，一般都用重二點五至三公斤的圓柱形帶柄木棰反覆捶打，其間還要噴水和翻轉，直至稻草質地變軟；然後將整理加工過的稻草搓成長草繩；打鞋時通常腰間繫一個木製的彎成弓形的「鞍子」，將草繩一端別在「鞍子」上，另一端套在有數根小樁的木架子上，根據所打鞋的大小選擇樁數，手藝好的一般不出半小時就能打好一雙草鞋。

（七）
擺手舞

「哦呵呵咿……」歌聲裡夾雜著呢喃的嬉戲伴隨著震撼的鼓點，在燃起照得夜空若白晝的篝火旁，土家族吊腳樓的寨子熱鬧起來，姑娘們跳起來了，小夥子們唱起來了，大人小孩們圍攏來了。尋擺手舞之源流，竟然充滿戰火硝煙，據《華陽國志》記載：周武王伐紂，實得巴蜀之師，著乎《尚書》，巴師勇銳，歌舞以凌殷人，前徒倒戈，故世稱之曰「武王伐紂，前歌后舞」也。這看似簡單的擺手舞，曾經竟然硝煙瀰漫。可土家人不管那麼多，他們只知道在勞作之餘尋找快樂，彷彿還流淌著在田間地頭勞作的汗水，彷彿嘴裡透出幾分苞穀酒的香氣，頭上還留有在山野沾上的雜草，他們不講究服飾，沒有舞衣，更談不上化妝打扮，蓬頭垢面也好，粗布馬褂也罷，他們就這樣很隨意地跳起來。所有人都甩同邊手，不論男女老幼，單擺、雙擺、迴旋擺，舞姿蹁躚，模仿推磨，模仿打穀，模仿挑水，模仿採茶，一

個舞蹈動作就是土家人一年四季勞作的細節，一個個動作比畫出的是
土家人勞動的場面。擺手舞，其實是土家人勞動生活真實場面的再
現。

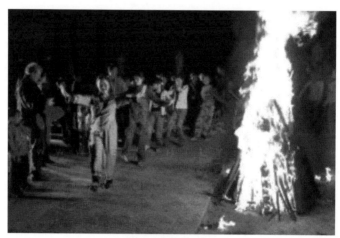

擺手舞篝火晚會

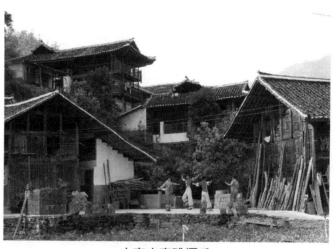

土家山寨跳擺手

附：主要參考文獻

1. 張良皋：《武陵土家》，生活·讀書·新知三聯書店 2001 年 3 月第一版。

2. 張良皋：《匠學七說》，中國建築工業出版社 2002 年 3 月第一版。

3. 隈研吾：《新建築入門》，中信出版集團股份有限公司 2001 年 1 月第一版。

4. 湖南省文物考古研究所、三湘都市報編：《尋找民間靈性之光》，湖南科學技術出版社 2012 年 3 月第一版。

5. 王淼：《把根留住》，浙江大學出版社 2006 年 10 月第一版。

6. 莊裕光：《風格與流派》，百花文藝出版社 2005 年 1 月第一版。

7. 仲富蘭：《水清土潤》，上海人民出版社 2010 年 7 月第一版。

8. 田發剛、譚笑：《鄂西土家族傳統文化概觀》，長江文藝出版社 1998 年 10 月第一版。

9. 宇文鴻吟、何崴：《西方古建築之旅》，當代世界出版社 2009 年 11 月第一版。

10.〔英〕特瑞·伊格爾頓：《文化的觀念》，南京大學出版社 2006 年 4 月第二版。

11. 嚴敬群主編：《中國傳統節日》，金盾出版社 2010 年 8 月第

一版。

12. 安治國主編：《咸豐的中國第一》，中國文化出版社 2003 年 11 月第一版。

13. 孫志強、閔兆才主編：《象吉通書》，華齡出版社 2007 年 8 月第一版。

14. 王建輝、易學金主編：《中國文化知識精華》，湖北人民出版社 1989 年 2 月第一版。

後記

　　我能在二〇一四年趕上湖北省非物質文化遺產保護中心出版叢書這趟車出版《土家族吊腳樓——以咸豐土家族吊腳樓為例》一書，完全是託了我的一大家親人和領導、同事的福。

　　需要坦陳的是，由於工作性質使然，加上本人個性所致，許多年來雖終日忙於領導布置的日常工作，但絲毫沒有沖淡我對咸豐境內土家族吊腳樓調研的鍾愛與執著。對土家族吊腳樓的深刻了解和興趣，應該起始於二〇〇六年的文物普查工作，那次大普查讓我有機會比較全面地接觸和了解了咸豐境內吊腳樓存在狀況。二〇一〇年，文體系統基層工作人員大調整，我放棄了剛剛愛上的文物專業而另闢蹊徑轉回談「館」色變的老處所——文化館，這樣便與非物質文化遺產保護工作結下了不解之緣，為了了解土家族吊腳樓營造技藝相關知識和問題經常要深入鄉村走訪，這樣一來更加激起了我對土家族吊腳樓研究學習的熱情。

放棄自己喜歡的專業，起初從心理上總免不了有些惆悵，為了緩解失落的情緒，我又回到生我養我的地方——麻柳溪，那裡清淨舒朗，在吊腳樓上聽聽鳥鳴，在四合院內看看天空，在茶園裡聞聞茶香，圍著火爐跟父母拉拉家常。父親看出了我的心事，大哥悟懂了我的思慮，他們在一旁語重心長：沉澱下來，做點自己該做的事吧。於是，弄清咸豐吊腳樓歷史淵源，理清吊腳樓是怎麼建成的、建造吊腳樓的具體流程、吊腳樓結構成因……我要清晰地將這些呈現給住在吊腳樓裡的土家人。於是，全家人圍著我轉：老公（劉明建）為我下鄉蒐集資料當司機；兒子（劉羽飛）為我蒐集資料當攝影師；大哥（謝一兵）利用往日的餘溫充當我的頂頭上司連繫各地較有名氣的掌墨師供我尋訪；耄耋之齡的老父親（謝熙臣）為我口述了許多有價值的民間習俗；古稀之齡的老母親（汪碧榮）還在寒冷的冬日為我組建的臨時調查組劈柴做飯，嘴裡不時提供如「萬瓦三間」的俗語；就在二〇一三年的大年初二，我的三姐（謝亞瓊）還為我帶路前往黃金洞鄉五穀坪精靈宮拍攝磉礅；在華中科技大學就讀的侄女（謝炎）為我在網上購買相關圖書，還儘可能抽出時間跑學校圖書館替我查閱吊腳樓的相關資料；為了讓書中內容與語句表達更準確更精練，文體局副局長吳運輝、祁斌一次又一次為我的初稿檢查、修改；一旦差相應的圖片，同事程海茵、鄧紅菊會積極為我忙前忙後，在他們自己所存的檔案袋中查找搜尋；為了確定更合適的選題與書名，湖北省非物質文化遺產保護中心的張曉慧、胡高普、宋凱、周文華等領導給予了我很多建議和幫助……

　　如果不是經歷如棋子兒般挪來挪去，我就不可能參與文物普查與非遺保護，也就根本不可能誕生我的《土家族吊腳樓——以咸豐土家

族吊腳樓為例》一書。《土家族吊腳樓——以咸豐土家族吊腳樓為例》一書完成，但我不敢言說「如釋重負」，原因是本人才疏學淺，書的內容較簡單，觀點淺顯，以後會有更多的學者和專家對此研究更深。書中我盡量克服妄加觀點的毛病，大多採用實地調查、實地採訪的方式，採取快速翻閱查找、快速選擇的辦法獲取資料，書中使用了很多自己實地拍攝的照片，並引用了實地採訪匠師們的講述。書中偶爾出現的一些觀點可能會存在錯誤，本人十分誠懇地接受批評與指正。

還需要強調的是，這本書是我在近年來咸豐縣非物質文化遺產調查組調查工作所獲得的資料基礎上加以補充和更新的結果，因而在此感謝前期非物質文化遺產普查階段普查組的成員，如現已調入咸豐縣民宗局的彭家紅老師，以及與他一起走訪調查的羅中成老師；還要感謝放下手頭農活供我採訪的各位吊腳樓營造大師，如姜勝健、王兆由、姚茂章等。

我要特別感謝湖北省社會科學院劉玉堂副院長在百忙中撥冗審閱書稿；感謝咸豐縣人民政府戴清堂縣長欣然為本書作序；感謝咸豐縣文體局局長劉翔高對本書的形成給予熱情的鼓勵和支持。

<div style="text-align: right">2014 年 3 月 18 日</div>

昌明文庫・悅讀中國 A0607022

土家族吊腳樓——以咸豐土家族吊腳樓為例

作　者	謝一瓊	
版權策畫	李煥芹	
發行人	陳滿銘	
總經理	梁錦興	
總編輯	陳滿銘	
副總編輯	張晏瑞	
編輯所	萬卷樓圖書股份有限公司	
排版	菩薩蠻數位文化有限公司	
印刷	百通科技股份有限公司	
封面設計	菩薩蠻數位文化有限公司	

出版　昌明文化有限公司
桃園市龜山區中原街 32 號
電話　(02)23216565

發行　萬卷樓圖書股份有限公司
臺北市羅斯福路二段 41 號 6 樓之 3
電話　(02)23216565
傳真　(02)23218698
電郵　SERVICE@WANJUAN.COM.TW
大陸經銷
廈門外圖臺灣書店有限公司
　電郵　JKB188@188.COM

ISBN 978-986-496-512-0

2019 年 3 月初版

定價：新臺幣 320 元

如何購買本書：

1. 轉帳購書，請透過以下帳戶
合作金庫銀行　古亭分行
戶名：萬卷樓圖書股份有限公司
帳號：0877717092596

2. 網路購書，請透過萬卷樓網站
網址　WWW.WANJUAN.COM.TW

大量購書，請直接聯繫我們，將有專人為您
服務。客服：(02)23216565　分機 610

如有缺頁、破損或裝訂錯誤，請寄回更換
版權所有・翻印必究
Copyright©2019 by WanJuanLou Books CO., Ltd.
All Right Reserved　　　　Printed in Taiwan

國家圖書館出版品預行編目資料

土家族吊腳樓：以咸豐土家族吊腳樓為例 /
謝一瓊著.-- 初版.-- 桃園市：昌明文化出
版；臺北市：萬卷樓發行, 2019.03
　面；　　公分
ISBN 978-986-496-512-0(平裝)

1.房屋建築 2.建築藝術 3.湖北省

928.2　　　　　　　　　108003233